好学又好教　无师也可通

陆有珠

我在书法教学的课堂上，或者是和爱好书法的朋友交流的时候，常常听到他们提出这样的问题："初学书法，选择什么样的范本好？"

这个问题确实提得很好。初学书法，选择范本很重要。范本是联系教和学的桥梁。中国并不缺乏字帖，缺乏的是一本好学又好教、无师也可通的好范本。目前使用的各类范本都有一定程度的美中不足。教师不容易教，学生不容易学。加上现代社会生活节奏加快，信息爆炸，学生要学的科目越来越多，功课的量越来越大，加上升学考试的压力仍然非常大，学生学习书法就不能像古人那样投入大量的时间和精力来训练。但是，书法又是一门非常强调训练的学科，它有非常强的实践性。"写字写字"，就突出一个"写"字。怎么来解决这个矛盾呢？我想首先要做的一条就是字帖的改革，这个范本应该既好学，又好教，甚至没有教师指导，学生也能自学下去，无师自通，能使学生用更短的时间掌握学习书法的方法，把字写得工整、规范、美观，以腾出更多的时间来学习其他学科的知识。这是我们编写这套"书法大字谱"丛书的第一个原因。

第二，目前许多字帖，范本缺乏系统性，不配套，给教师对书法的整体把握和选择带来了诸多不便。再加上历史的原因，现在的许多教师没能学好书法，如果范本不合适，则更不知如何去指导学生，"以其昏昏，使人昭昭"，那是不行的，最后干脆拿写字课去搞其他科目了。家长或学生购买缺乏系统性的范本时，有的内容重复了，造成了浪费，但其他需要的内容却未包含，造成遗憾。

第三，现在许多字帖、范本的字迹太小，学生不易观察，教师或家长讲解时也不好分析，买了字迹太小的范本，对初学书法的朋友帮助并不大。最新的书法教学研究表明，学习书法先学大字，后学中字和小字，其进步效果更加显著。有鉴于此，我们出版了这套"书法大字谱"丛书，希望能对这种状况的改变有所帮助。

该书在编辑上有如下特点：

首先，它的实用性强，符合初学书法者的需要，使用方便。编写这套字谱的作者都是长期从事书法教学的教师，他们不仅是勤奋的书法家，创作有成，更重要的，是他们有丰富的书法教学经验，能从书法教学的实际出发，博采众长，能切合学生学习书法的实际分析讲解，有针对性，对症下药。他们分析语言中肯，简明扼要，通俗易懂，他们告诉你学习书法的难点在哪里，容易忽略的地方又在哪里。如何克服困难，如何改进缺点。这样有的放矢，会使初学书法的朋友得到启迪，大有收获。

其次，该书在编排上注意循序渐进，深入浅出，简明扼要，易学易教。例如在《颜勤礼碑》这册字谱里，基本笔画练习部分先讲横画，次讲竖画，一横一竖合起来就是"十"字，接下来讲撇画，加上一短撇，就是"千"字。在有了横竖的基础上，加上一长撇，就是"在"字或者"左"字。"片"字是横竖的基础上加一竖撇。这样一环紧扣一环，一步推进一步，逻辑性强。在具体的学习上，从易到难，从简到繁，特别适合初学书法的朋友，就连幼儿园的小朋友也会喜欢这样循序渐进的教学方法的。在其他字谱里，我们也是按照这样的原则来编排的。

再次，该书的编排是纵线与横线有机结合，内容更加充实。一般的范本都是单线结构，即只注意纵线的安排，先从笔画开始，次到偏旁和结构，最后讲章法。但在书法教学实践中，我们发现许多优秀的书法教师都是笔画和结构合起来讲的，即在讲一个基本笔画时，举出该笔画在字中的位置，该长还是该短，该重还是该轻，该直还是该曲，等等，使纵线和横线有机地结合在一起，使初学书法的朋友在初次接触到笔画时，也有了结构的印象。因为汉字是一个有机的整体，笔画和结构有着非常密切的关系，我们在教学时往往把笔画、偏旁、结构分开来讲，这只是为了教学的方便而已，实际上它们是很难截然分开的，特别是在行草书里，这个问题更显得重要。赵孟頫说过一句话："用笔千古不易，结字因时而异。"其实这并不全面，用笔并非千古不易，结字也不仅因时而异，而且因笔画的变异而变异，导致千百年来大量书法作品的不同面目、不同风格争奇斗艳。表面上看来是结构，其根本都是在用笔。颜真卿书法的用笔和宋徽宗书法的用笔迥然不同，和王铎、张瑞图书法的用笔也迥异。因此，我们把笔画和结构结合来分析，更符合书法艺术的真谛，更符合书法教学的实际。应该说，这是书法教学的一种新的尝试，一种新的突破。

这套"书法大字谱"丛书还有一个特点，它是以古代有名的书法家的一篇经典作品的字迹来分析讲解，既有一笔一画的分解，也有偏旁、结构和章法的整体把握，并将原帖放大翻成阳文，以便于观摩和欣赏。它以每一位书法家的一篇作品为一册，全套合起来，蔚为壮观。篆、隶、楷、行、草五体皆备，成为完美的组合。读者可以整套购买，从整体上把握，可以避免分散购买时的重复和浪费，又可以根据需要，单册购买，独立使用，方便了不同需求层次的读者。同时也希望由此得到教师、家长和广大书法爱好者的理解和支持。

由于我们的水平所限，本丛书一定存在这样或那样的不足，我们恳切期望得到识者的匡正，以便它更加完善，更加完美。

1997 年 2 月初稿
2017 年修订

目　录

第一章

一、书法基础知识

1. 书写工具

笔、墨、纸、砚是书法的基本工具，通称"文房四宝"。初学毛笔字的人对所用工具不必过分讲究，但也不要太劣，应以质量较好一点的为佳。

笔：毛笔中最重要的部分是笔头。笔头的用料和式样，都直接关系到书写的效果。

以毛笔的笔锋原料来分，毛笔可分为三大类：A.硬毫（兔毫、狼毫）；B.软毫（羊毫、鸡毫）；C.兼毫（就是以硬毫为柱、软毫为被，如"七紫三羊"、"五紫五羊"等各号，例如"白云"笔）。

以笔锋长短可分为：A.长锋；B.中锋；C.短锋。

以笔锋大小可分为大、中、小三种。再大一些还有揸笔、联笔、屏笔。

毛笔质量的优与劣，主要看笔锋。以达到"尖、齐、圆、健"四个条件为优。尖：指毛有锋，合之如锥。齐：指毛纯，笔锋的锋尖打开后呈齐头扁刷状。圆：指笔头成正圆锥形，不偏不斜。健：指笔心有柱，顿按提收时毛的弹性好。

初学者选择毛笔，一般以字的大小来选择笔锋大小。选笔时应以杆正而不歪斜为佳。

一支毛笔如保护得法，可以延长它的寿命，保护毛笔应注意：用笔时应将笔头完全泡开，用完后洗净，笔尖向下悬挂。

墨：墨从品种来看，可分为三大类，即油烟、松烟和兼烟。

油烟墨用油烧成烟（主要是桐油、麻油或猪油等），再加入胶料、麝香、冰片等制成。

松烟墨用松树枝烧烟，再配以胶料、香料而成。

兼烟是取二者之长而弃二者之短。

油烟墨质纯，有光泽，适合绘画；松烟墨色深重，无光泽，适合写字。现市场上出售的墨汁，较好的有"中华墨汁"、"一得阁墨汁"。作为初学者来说一般的书写训练，用市场上的一般墨就可以了。书写时，如果感到墨汁稠而胶重，拖不开笔，可加点水调和，但不能往墨汁瓶加水，否则墨汁会发臭，每次练完字后，把剩余墨洗掉并且将砚台洗净。

纸：主要的书画用纸是宣纸。宣纸又分生宣和熟宣两种。生宣吸水性强，受墨容易渗化，适宜书写毛笔字和中国写意画；熟宣是生宣加矾制成，质硬而不易吸水，适宜写小楷和画工笔画。

用宣纸书写效果虽好，但价格较贵，一般书写作品时才用。

初学毛笔字，最好用发黄的毛边纸、湘纸或高丽纸，因这几种纸性能和宣纸差不多，长期使用这几种纸练字，再用宣纸书写，容易掌握宣纸的性能。

砚：砚是磨墨和盛墨的器具。砚既有实用价值，又有艺术价值和文物价值，一块好的石砚，在书家眼里被视为珍物。米芾因爱砚癫狂而闻名于世。

目前，初学者练毛笔字最方便的是用一个小碟子。

练写毛笔字时，除笔、墨、纸、砚以外，还需有镇尺、笔架、毡子等工具。每次练习完以后，将笔砚洗干净，把笔锋收拢还原放在笔架上吊起来。

2. 写字姿势

正确的写字姿势不仅有益于身体健康，而且为学好书法提供基础。其要点有八个字：头正、身直、臂开、足安。

头正：头要端正，眼睛与纸保持一尺左右距离。

身直：身要正直端坐、直腰平肩。上身略向前倾，胸部与桌边保持一拳左右距离。

臂开：右手执笔，左手按纸，两臂自然向左右撑开，两肩平而放松。

足安：两脚自然安稳地分开踏在地面上，分开与两臂同宽，不能交叉，不要叠放，如图①。

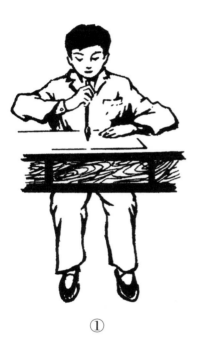

①

写较大的字，要站起来写，站写时，应做到头俯、腰直、臂张、足稳。

头俯：头端正略向前俯。

腰直：上身略向前倾时，腰板要注意挺直。

臂张：右手悬肘书写，左手要按住桌面，按稳进行书写。

足稳：两脚自然分开与臂同宽，把全身气息集中在毫端。

3. 执笔方法

要写好毛笔字，必须掌握正确执笔方法，古来书家的执笔方法是多种多样的，一般认为较正确的执笔方法是以唐代陆希声所传的五指执笔法。

按：指大拇指的指肚（最前端）紧贴笔管。

押：食指与大拇指相对夹持笔杆。

钩：中指第一、第二两节弯曲如钩地钩住笔杆。

格：无名指用指甲肉之际抵着笔杆。

抵：小指紧贴住无名指。

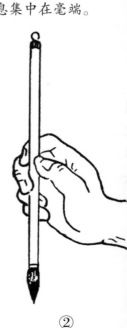

②

书写时注意要做到"指实、掌虚、管直、腕平"。

指实：五个手指都起到执笔作用。

掌虚：手指前紧贴笔杆，后面远离掌心，使掌心中间空虚，中间可伸入一个手指，小指、无名指不可碰到掌心。

管直：笔管要与纸面基本保持相对垂直（但运笔时，笔管是不能永远保持垂直的，可根据点画书写笔势，而随时稍微倾斜一些），如图②。

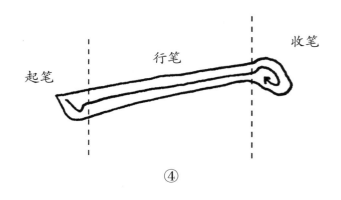

④

腕平：手掌竖得起，腕就平了。

一般写字时，腕悬离纸面才好灵活运转。执笔的高低根据书写字的大小决定，写小楷字执笔稍低，写中、大楷字执笔略高一些，写行、草执笔更高一点。

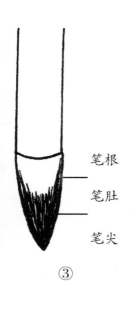

笔根
笔肚
笔尖

③

毛笔的笔头从根部到锋尖可分三部分，如图③，即笔根、笔肚、笔尖。运笔时，用笔尖部位着纸用墨，这样有力度感。如果下按过重，压过笔肚，甚至笔根，笔头就失去弹力，笔锋提按转折也不听使唤，达不到书写效果。

4. 基本笔法

学好书法，用笔是关键。

每一点画，不论何种字体，都分起笔（落笔）、行笔、收笔三个部分，如图④。用笔的关键是"提按"二字。

按：铺毫行笔；提：是笔锋提至锋尖抵纸乃至离纸，以调整中锋，如图⑤。初学者如果对转弯处提笔掌握不好，可干脆将锋尖完全提出纸面，断成两笔来写，可逐步增加提按意识。

笔法有方笔、圆笔两种，也可方圆兼用。书写起来一般运用藏锋、露锋、逆锋、中锋、侧锋、转锋、回锋，提、按、顿、驻、挫、折、转等不同处理技法方可写出不同形态的笔画。

藏锋：指笔画起笔和收笔处锋尖不外露，藏在笔画之内。

逆锋：指落笔时，先向行笔相反的方向逆行，然后再往回行笔，有"欲右先左，欲下先上"之说。

露锋：指笔画中的笔锋外露。

中锋：指在行笔时笔锋始终是在笔道中间行走，而且锋尖的指向和笔画的走向相反。

侧锋：指笔画在起、行、收运笔过程中，笔锋在笔画一侧运行。但如果锋尖完全偏在笔画的边缘上，这叫"偏锋"，是一种病笔不能使用。

回锋：指在笔画的收笔时，笔锋向相反的方向空收。

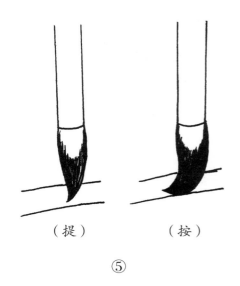

（提）　　（按）

⑤

二、《曹全碑》简介

《曹全碑》全称《郃阳令曹全碑》，中汉灵帝中平二年（公元185年）刻。共有隶书20行，每行45字。碑文内容为王敞等人为郃阳令曹全所记述的功绩。该碑残损不多，是汉碑中少有的完好者。此碑结构因字设形，清整匀适，体势多呈扁平，以横取势。用笔以圆笔为主，暗含篆法，兼以方笔，裹锋作点，中锋行笔，转折处方中寓圆，不露圭角。一般横画较细，竖画较粗。横笔的起收笔有明显的"蚕头""燕尾"特征。此碑整体秀美飘逸，生动流美中不失端庄遒劲，在汉碑中属阴柔美的一类。清代书家万经称此碑"秀美飞动，不束缚，不驰骤，洵神品也"。孙退谷赞："字法遒秀逸致，翩翩与《礼器碑》前后辉映，汉石中至宝也"。

本字谱采用《曹全碑》明拓本，选取有关单字进行分类编排，再经技术处理，把阴字翻拍成阳字，以方便初学者临习。

一、横画

短横　逆锋向左落笔，稍顿，回锋向右运行，至尾部稍提，然后空回收笔。短横起笔有圆有方，圆用转笔，方用折笔（如下图）。

"二"字短横平直，圆起圆收。长横（波画）上拱，形似覆舟，埋头舒尾。"王"字三横，两短一长，三横之间上两横较紧，下横较松，横长竖短，字形扁平。"土"字长横舒展，竖画压短，特别是穿过长横的上段，比楷书短得多，短横藏头护尾，不露锋芒。

长横　又称波画，一波三折，起收笔有"蚕头""燕尾"之称，是隶书中最有特征的笔画。起笔逆入，向左下顿笔，回笔向右上，突出"蚕头"，中锋向右运行，边行边提笔，至中点后再逐渐按笔向右偏下运笔，至收笔前重按，再顺势向右上提笔出锋，然后空回收笔，写出"燕尾"。长横往往写成俯势，呈拱状，又称覆舟形。长横起笔根据需要可以写出多种变化，虽然都是藏锋逆入，但逆入的方向不同，位置不同，长短不同，回锋的方法不同，写出的形态也就不同（如下图）。

"主"字四横，形态各异。四横自上而下，渐次加长；上横取仰势，下横取坐势，中间两横取平势；笔画之间的布白（笔画之间的空白）均匀。"而"字长横舒展，下部收紧，下四竖呈相向状，且长短有别，内长外短；收笔尖细。"里"字田部上大下小，右下角留缺口，第四小横圆起圆收，用笔含蓄，与下长横舒展奔放形成对比。

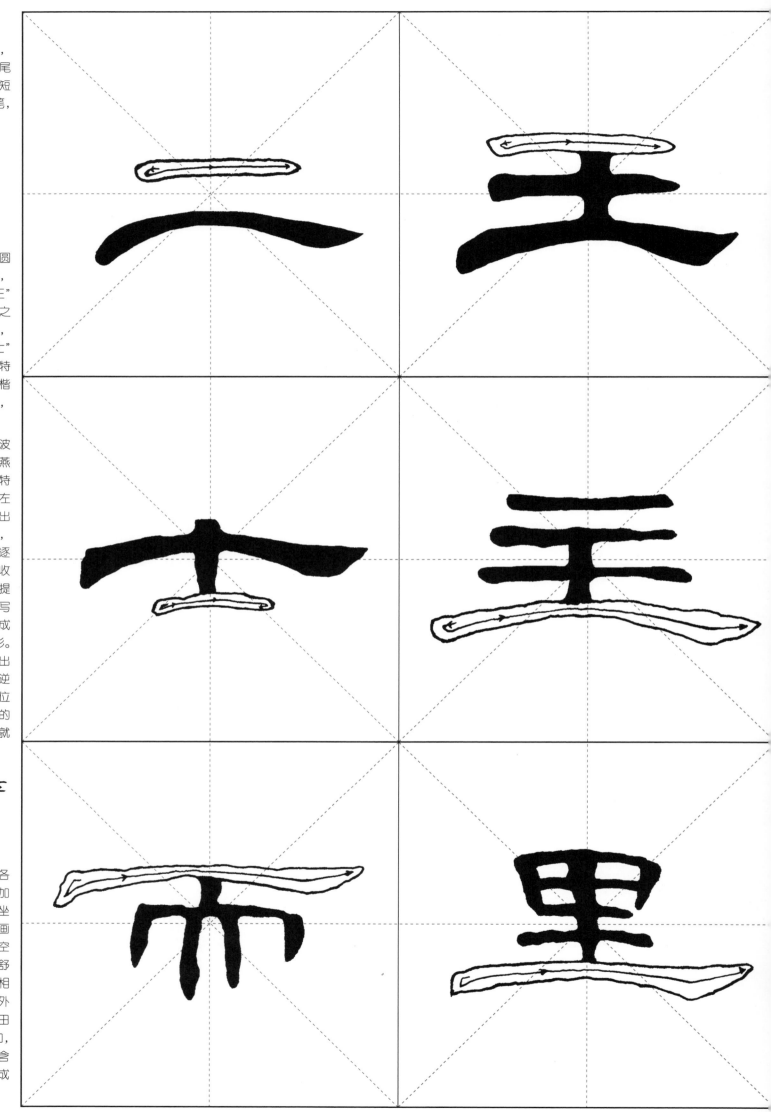

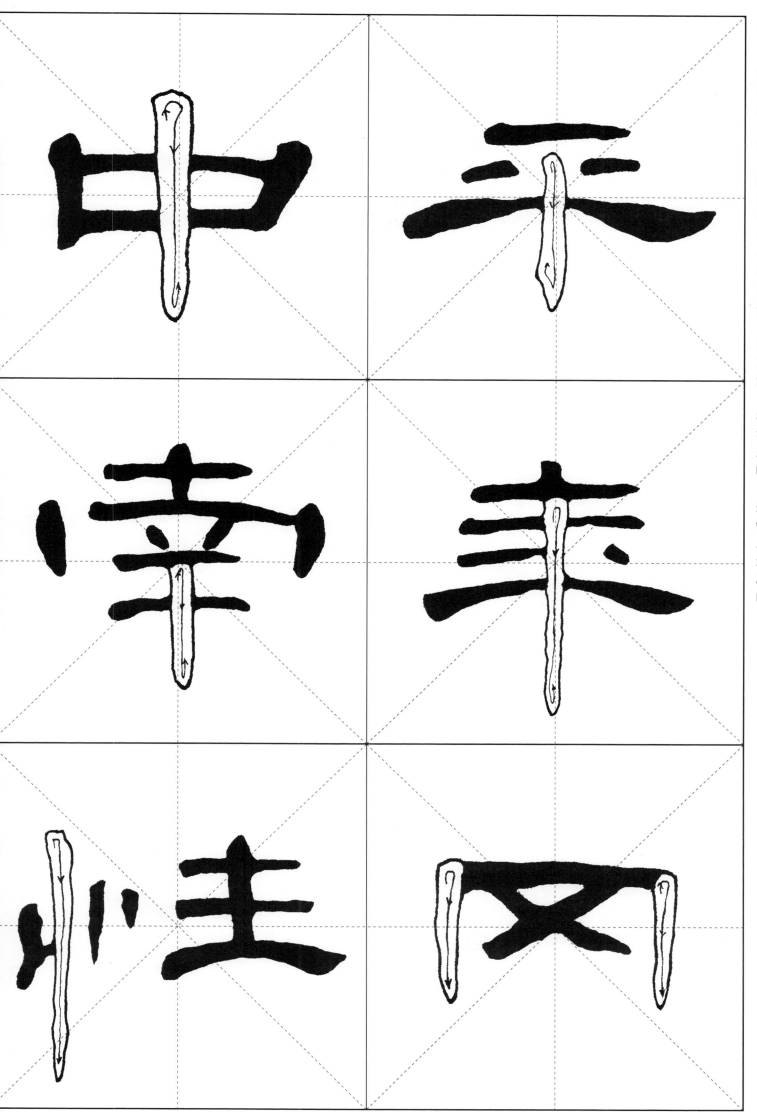

二、竖画

垂露竖 逆锋向上，稍顿后回笔向下，中锋行笔，稍提后回锋收笔。整个笔画，圆润挺直。

"中"字口部写扁，左右两竖呈上开下合之态，且上段都伸出方框之外，中竖粗重有力。"平"字上横较短，两点从内向外写出，较平直；长横两边重按，中段轻细；中竖不与上横接。"南"字与楷书写法有很大区别，长横收短，左右两垂（竖）上缩，呈相向状，下部突出，中竖伸长向下，字形上紧下松。

"年"字也是上紧下松；撇画化为竖点写在上横的中上方，四横布白均匀，长横圆润秀美，中竖修长挺拔。

悬针竖 起笔与垂露竖相同，行笔渐行渐提，至收笔时，提笔使笔尖变细，然后再回锋收笔。也间有出锋收笔者，后者不宜多用。

"性"字左边三竖均为悬针竖，下笔方折，出锋尖锐，生部省去了一撇，整部上提，行笔含蓄；左右两部适当拉开距离。"冈"字较扁平，左右两竖较短，相向；内部交叉靠上。

三、撇画

短撇 此撇已开楷书先河，具有楷书的雏形。写法是：逆锋向右上落笔，稍顿，转锋向右再回锋向左下运行，渐行渐提，至收笔处提笔使笔画较尖后再回锋收笔，做到尖而不露。尖尾撇都写得较短。

"人"字撇画靠左上，较细较短，让出地方写捺画，捺画又长又粗，主次分明。

"以"字特别扁，口部横轻竖重，折画右斜；人部撇捺均短；左右结构疏朗，中间留一空白。"身"字因字立形，字形较长，上撇较平短，下撇较斜粗，中间省去一横。

"凤"字撇短捺长，上两横拱凸，鸟部取篆意，用笔圆转。下部左点和右竖相向，与外部两旁撇捺相背，形成对比变化。

长撇 逆锋向上落笔，回锋向左斜下运笔，铺毫逆行，至收笔处顿笔后再回锋收笔。撇画有的较斜直，如"文、不、功"等字，有的较弯，如"升、君"两字。

"文"字竖点向右下稍斜，横画左大右小，撇捺两画交叉上段很短，下段长而开张，捺画已趋楷书化。"亥"字属上紧下松，点化为横，两横收笔一尖一圆，中宫紧凑，撇捺开张。

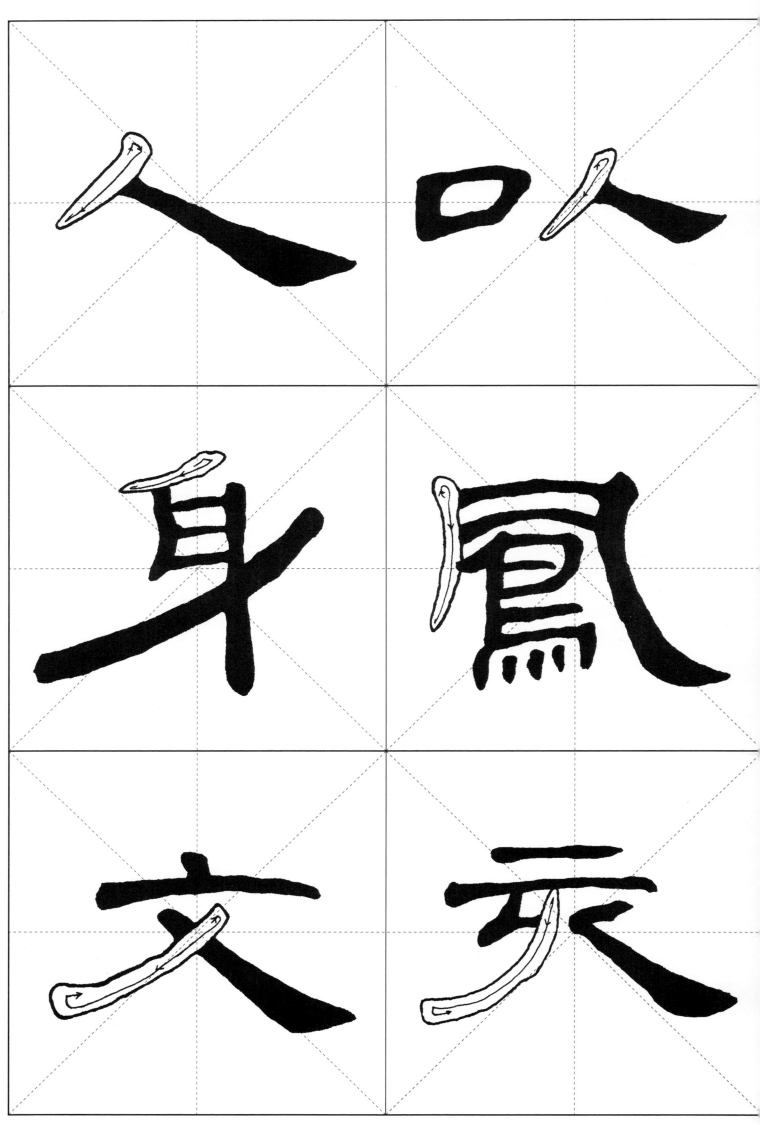

6

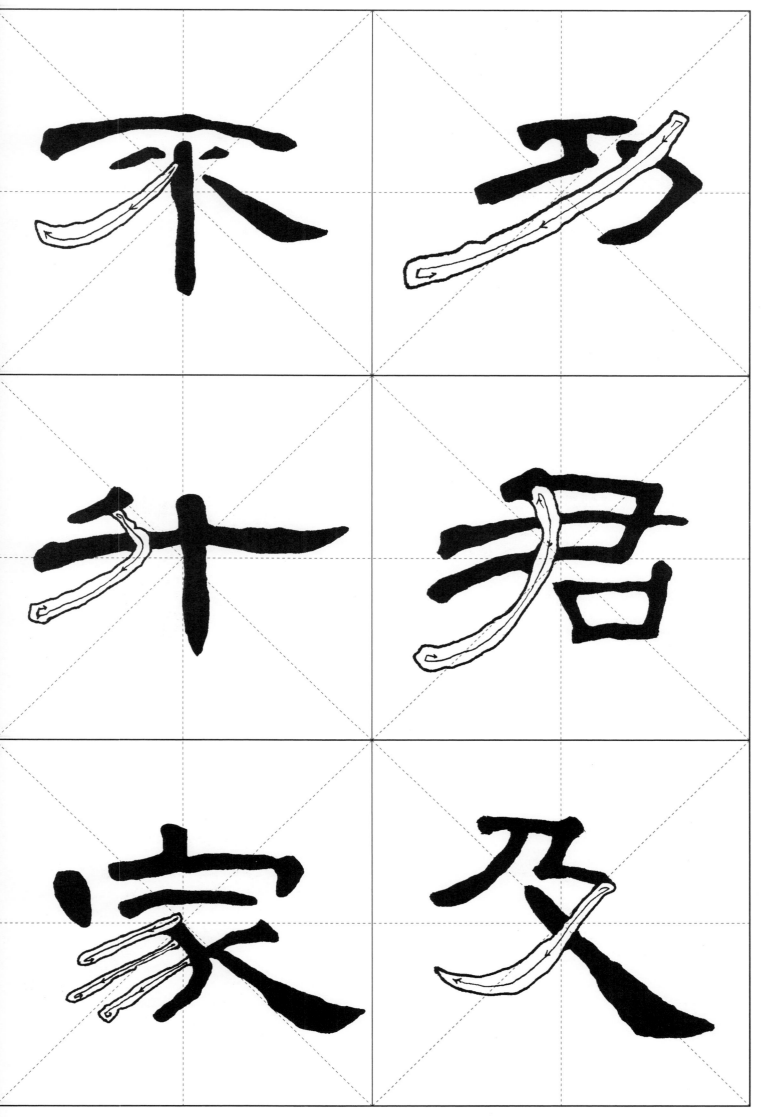

"不"字横拱，撇画收笔向左上挑出，但较含蓄，两撇点平行撇出，一长一短，捺画相对收缩。"功"字左右两部紧靠且参差错落；工部占左上，力部占右下，一长撇斜穿而过，又长又粗，整个字给人一种飞动感，有如蓝天上一只美丽的风筝。"升、君"二字的撇均属弯撇，"升"字突出横画，两撇一短一长，一直一弯；竖画粗壮，收笔先按后提，中锋写出，有金针直立之态。"君"字左伸右缩；三横一撇，依次向左伸展。口部垫在右下方，右竖上穿，妥贴稳实。"家、及"二字捺笔都很突出，均向右下方伸展。"家"字宝盖头两垂收笔尖细斜向内，三撇斜直，排列均匀，但长短有别。"及"字第一撇特别短，第二撇收笔向左上挑。

撇画还有多种变化，在后面的例字中再作分析。

四、捺画

直捺 逆锋向左上落笔，顿挫不明显，回锋向右下斜行，逐步铺开笔毫，至终点前重按向右上边缘捺出。出锋要缓，空回收笔。捺画因有"燕尾"形态，所以在有的地方也叫波画。

"米"字上紧下松，字形对称，上两点从内向外挑出，较短小，撇捺拉开。"夫"字两横短小平直；撇弯捺斜，一伸一缩，如人投足。"水"字中竖粗壮有力，撇画收笔圆重，捺笔写得斜直舒展。"戊"字写得很扁，首撇用尖尾撇，横细长，捺画作为主笔，写长写重。"史"字口部收紧，上大下小，撇画先直后弯，起笔用方笔，捺画从撇的弯处斜穿过来，气势磅礴。"金"字取篆意，人部拉开，下部收紧，五横布白均匀，但有长短、俯仰、大小之分。

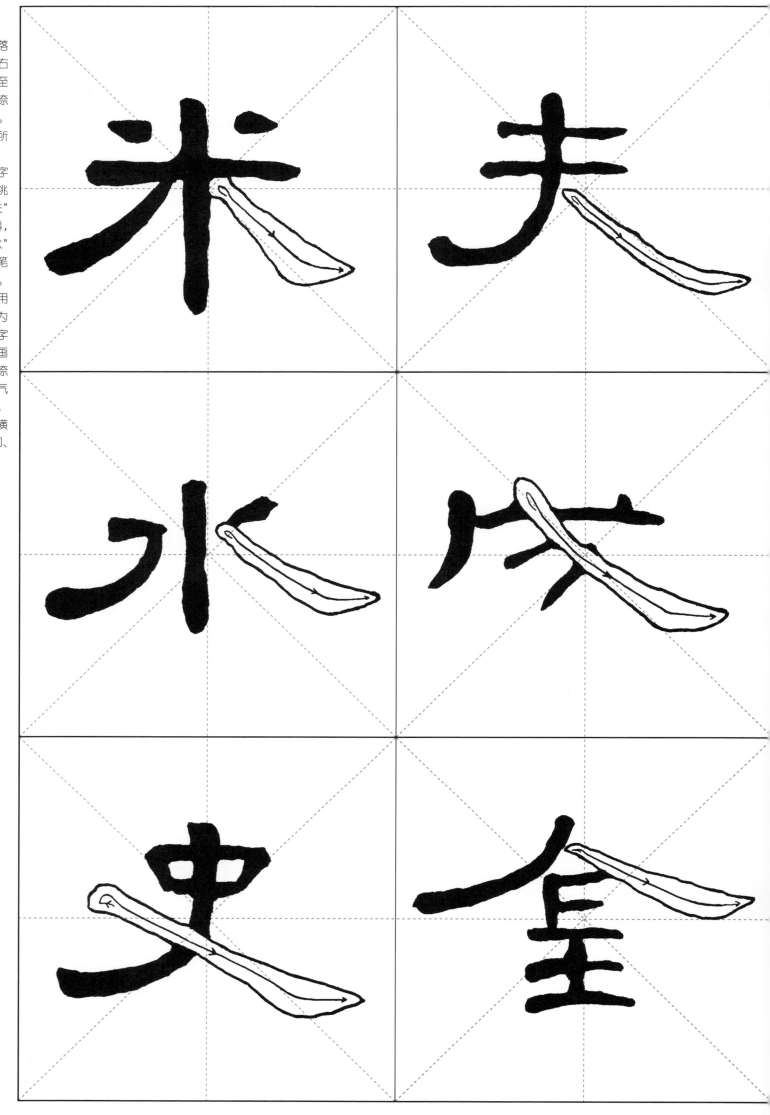

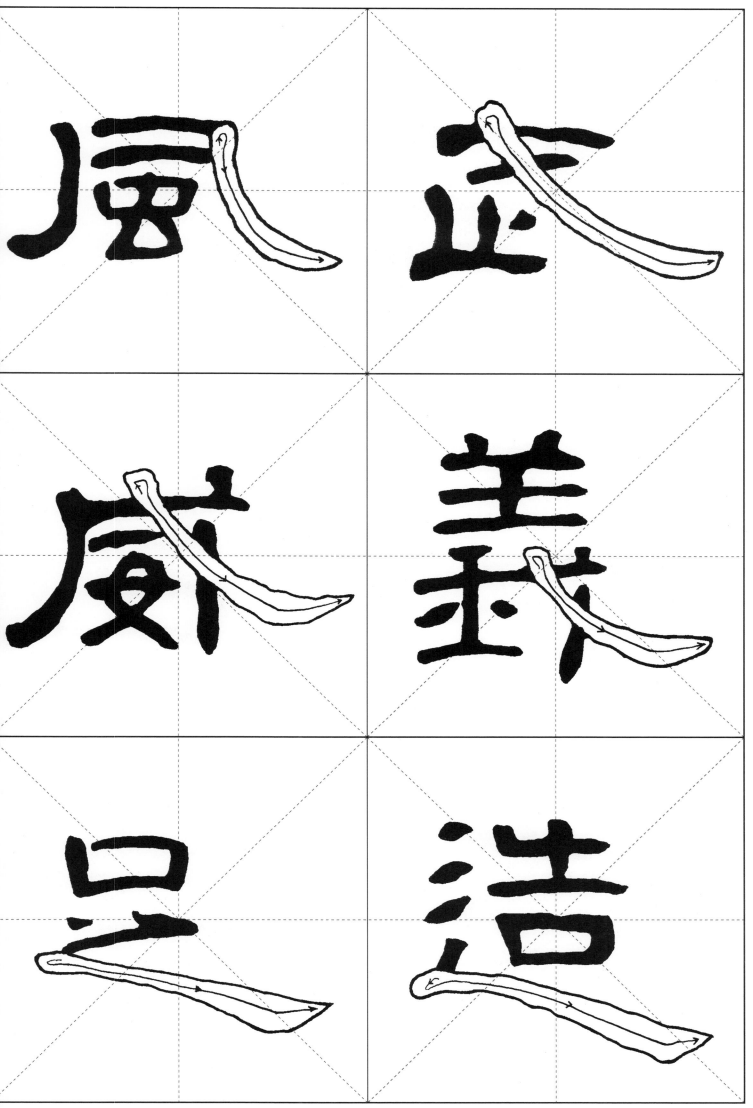

弯捺　弯捺的起收笔与直捺相同。区别之处是在运笔过程中向左下弧弯一些，笔画带有斜仰之意。

"风"字均取圆笔，撇直弯、捺斜弯，上三横都是左开右接，虫部袭篆书写法，下部写成个小三角。"武"字左紧右松，短撇移位靠上；止部两竖一点依次写低；捺画向右舒展，首尾同大。"威"字撇低捺高，女部头两笔起笔圆接，最后一撇写成竖。"义"字形长不扁，上紧下松，上三横基本同长，布白均匀；我部与一般写法有异，注意区别。

拱捺　弯捺是向左下弯，拱捺刚相反，是向右上拱，弯度没有弯捺那么明显。拱捺一般用在底部，如"足、造"二字。

"足"字上口部偏左，下部似"之"字写法，下捺右伸，造就一种险势，但险中有稳。"造"字也是重心左移，让捺画突出。

9

五、点画

《曹全碑》的点以圆点偏多，间有方点。无论方圆，都有一个共同特点，即每一个点画都是起笔较重，收笔尖小，都应有起笔、运笔、收笔的过程，不可草率点成。

中上点　向上藏锋逆入，转锋按笔向下运行，提笔尖出后空回，如"六、官"字上点。"六"字点短圆浑，长横粗重，三点呈品字状摆布，压紧，字形特别扁平。"官"字上点偏左，宝盖头两垂相向，左断右连，下部压扁，布白均匀。

上两点　左点向右逆入，向右下折笔回锋后向左运行，提笔轻出，空回收笔。右点用笔方向侧相反。

"谷"字上下收紧，上两点平出，中横左右伸长，两头重按，下口部扁方。"尚"字两点以中竖对称似"八"字点出，两垂短缩，呈相向状，口部向下突出。

其他点　其他点种类较多，但都是从上面的点变化而来，只不过是点的数量、方向、长短不同而已。如下两点就是从中上点变化而来，三点水是从上两点的右点变化而得。

"共"字、"贡"字都是上下收紧，中横突出且上拱明显。"共"字中横走角显露，而"贡"字中横圆润含蓄，各具特色。

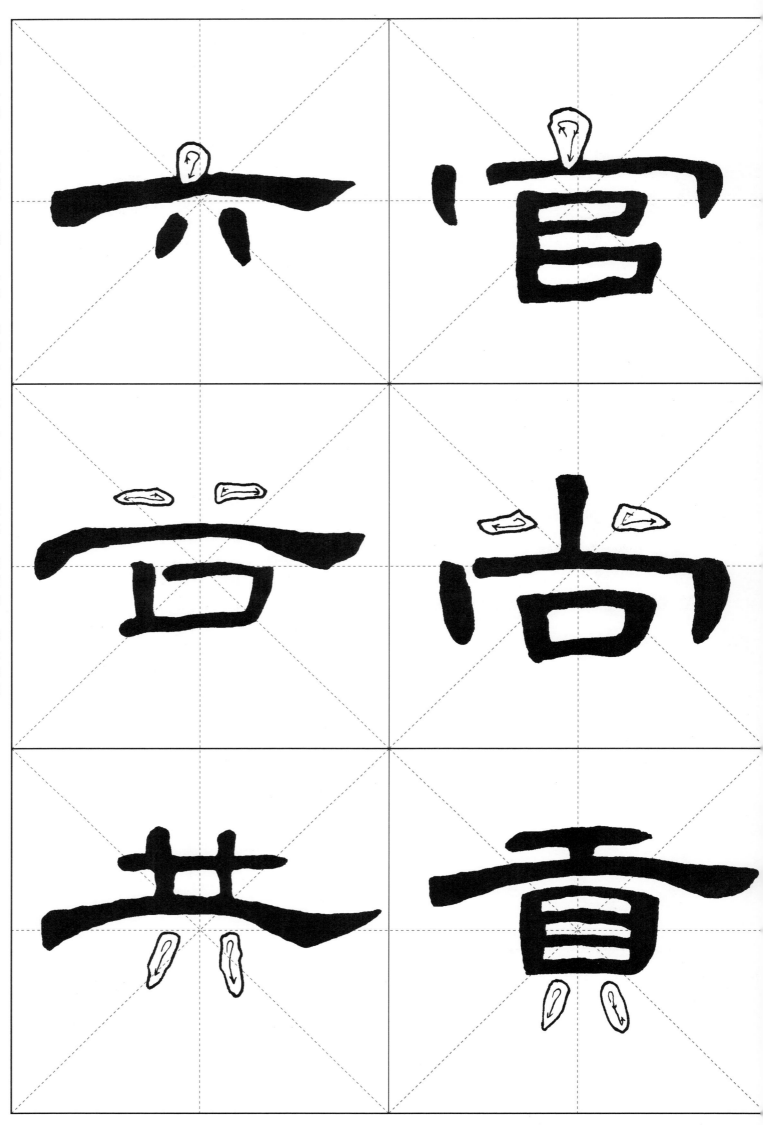

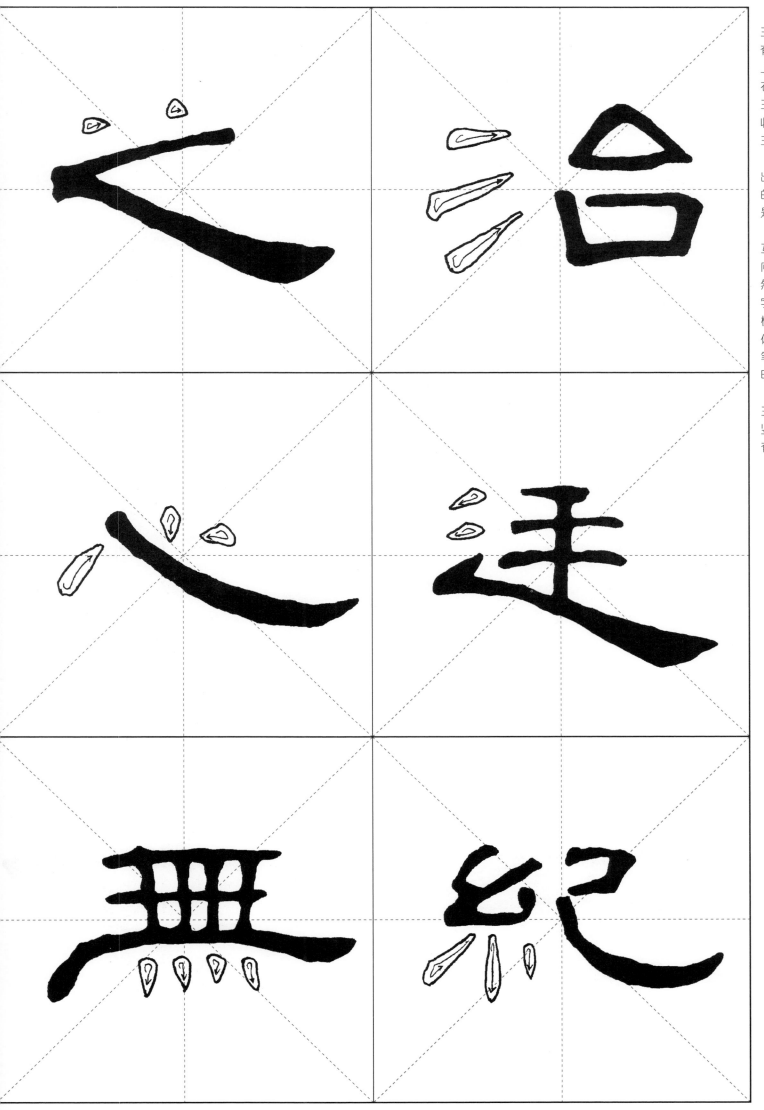

"之"字两点较小，呈三角形，笔势均向右，与撇有呼应之态，两点一撇偏左上呈品字形格局；一捺长伸右下，一波三折。"治"字三点水呈弧形放射性排列，收笔均指向右上方；右旁上三角下四方，结构稳固。"心"字重心左移，长捺突出（凡是有长捺向右下伸展的字，重心皆向左上移，这是《曹全碑》的一个特征）。"心"字三点方向不同，但互相呼应。"廷"字三点同向点出，第三点是先轻后重，然后马上接写拱捺。"无"字上撇隐藏在首横之中，三横、四竖和四点之间布白大体均等，长横主笔突出，起笔逆入下按距离比一般长横明显，形成一个长长的弯头。"纪"绞丝旁上紧下松，下三点一斜一直一短；己部的竖弯钩近似弯捺，不像楷书有明显的折角。

11

六、折画

横折 横折即横画与竖画的组合。组合的方式多种多样，如"曰"字是竖凸折，"同"字是横凸折，"毕"字是连笔折，"国"字是断笔折，"司"字是斜折，"易"字是弯折等。

"曰"字压扁，左上角留一缺口，字形有如一倒梯形。"同"字左撇上弯，右竖挺直，内部上靠。"毕"字以中竖对称平衡，上部密集，布白均匀，长横舒展俊秀。"国"字外框是一个不规则的梯形，上大下小，上横稍斜，下横平直，左竖较直，右竖较斜，一破方正呆板的俗套。"司"字折笔内斜，第二横伸出左边，口部紧缩，整字险绝而不失稳定。"易"字上小下大，上正下斜。下折笔化圆转。三撇布白均匀，但长短有别。

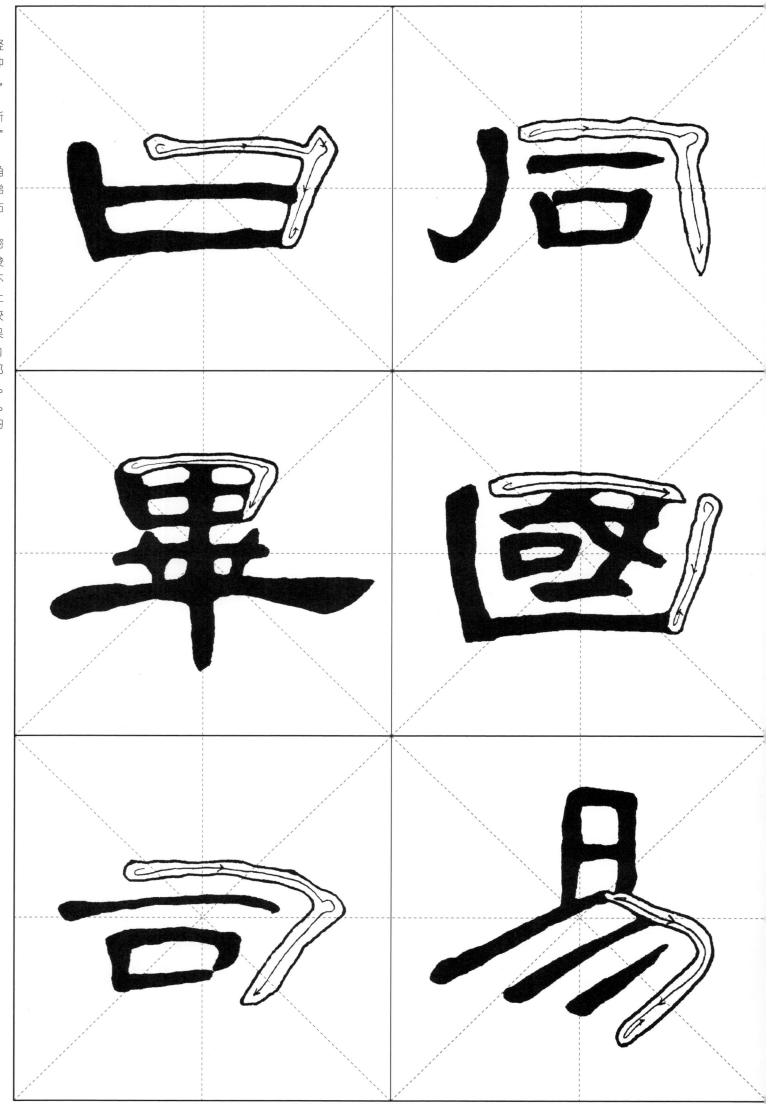

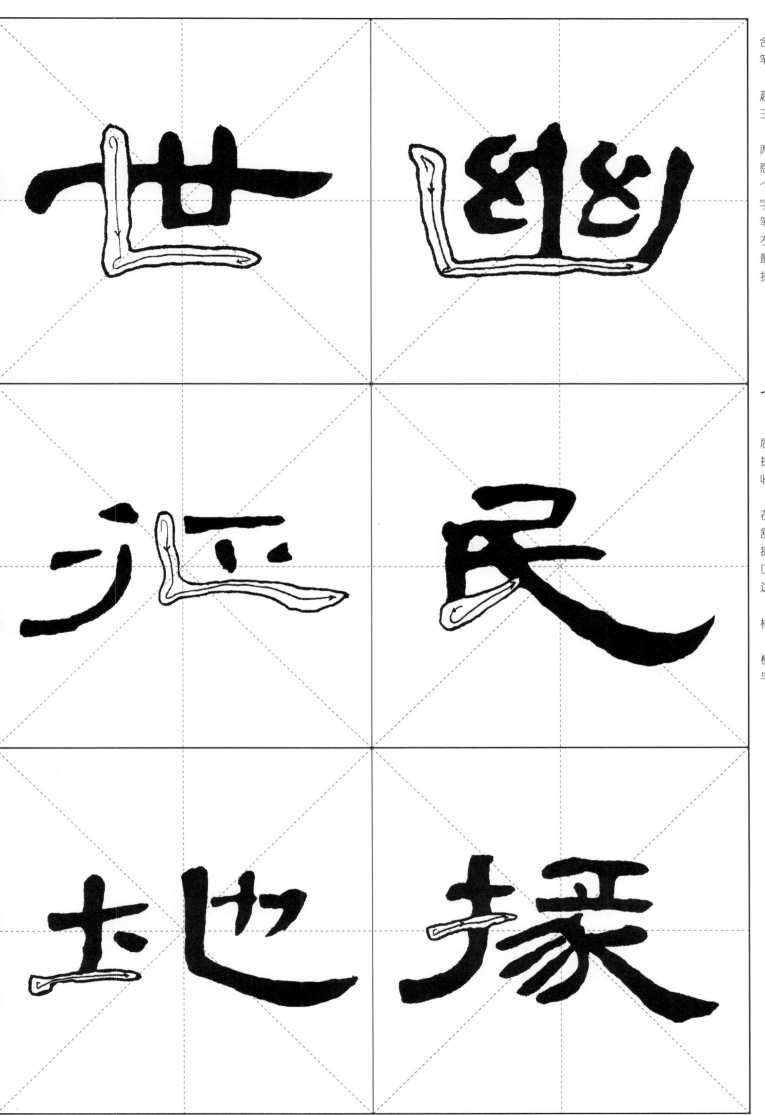

竖折 即竖与横的组合，先竖后横，竖到尽头折笔接写横画。

"世"字首横突出，起笔顿重，行笔圆润舒展，三横及三竖之间布白均匀。"幽"字属对称结构，左右两竖呈相向状，有半包围之感，内部两个"幺"写成两个不连贯的"8"字。"征"字字形扁平开张，双人旁三笔不连贯，从上至下逐笔向左伸，右旁内部一竖化成点，最后一竖伸高，与尾横写成折笔。

七、挑笔

下笔逆锋向左下，顿笔后转锋向右上运行，渐行渐提，至收笔处稍驻后，空回收笔。

"民"字笔画主要集中在左上角，捺画尽情向右下舒展，起笔向竖靠得很近，捺尾上翘，字的左上角不封口。"地"字土旁加一点，这是隶书的特有写法，右旁"也"字第一笔不像楷书那样上斜而是写成平画再折。"掾"字提手旁突出竖钩，横轻竖重；右旁突出捺画，与竖钩两边呼应。

八、钩画

隶书中的钩画不像楷书那样明显，大部分是竖弯的形态。上段按竖的写法，至转弯处转笔向左，结束时略提笔回锋收笔。也有出锋收笔的，但要缓慢含蓄些。

"于"字横少而写扁，横轻竖重，竖钩圆起圆收，弯度较大。"事"字第一横较长，口部收紧，下三横再拉长，给人以节奏感，横画间布白均匀，竖钩笔重形粗，方起方收。"寺"字笔画纤细圆润，气清韵雅；下寸部竖不穿横，钩尾轻尖；点在横钩中间向右上挑出。"分"字取斜势，钩处有明显的折角，内圆外方；撇画收笔圆浑粗重。"刊"字右让左，左大右小，右部短竖写成小横点；竖钩至弯处按得较重。此钩较其他钩钩得明显。"扰"字左让右，左部依附于右部的左上方，参差错落，右旁笔画多，上中部笔画压缩，下部适当舒展。

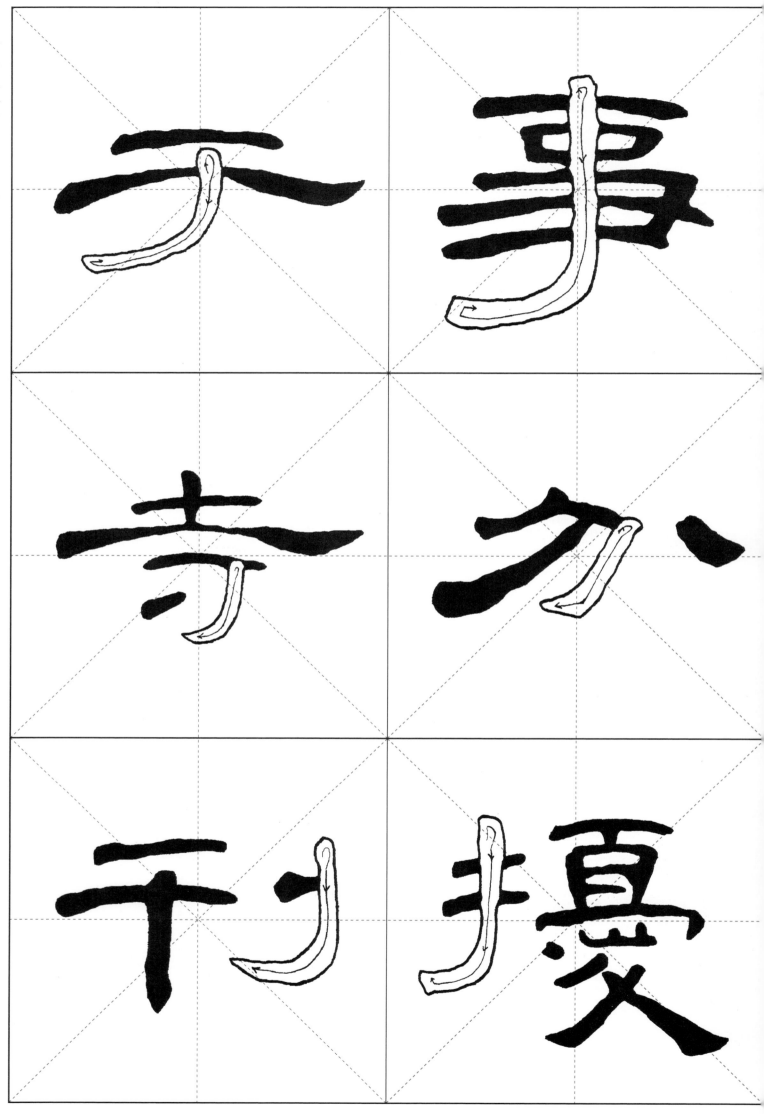

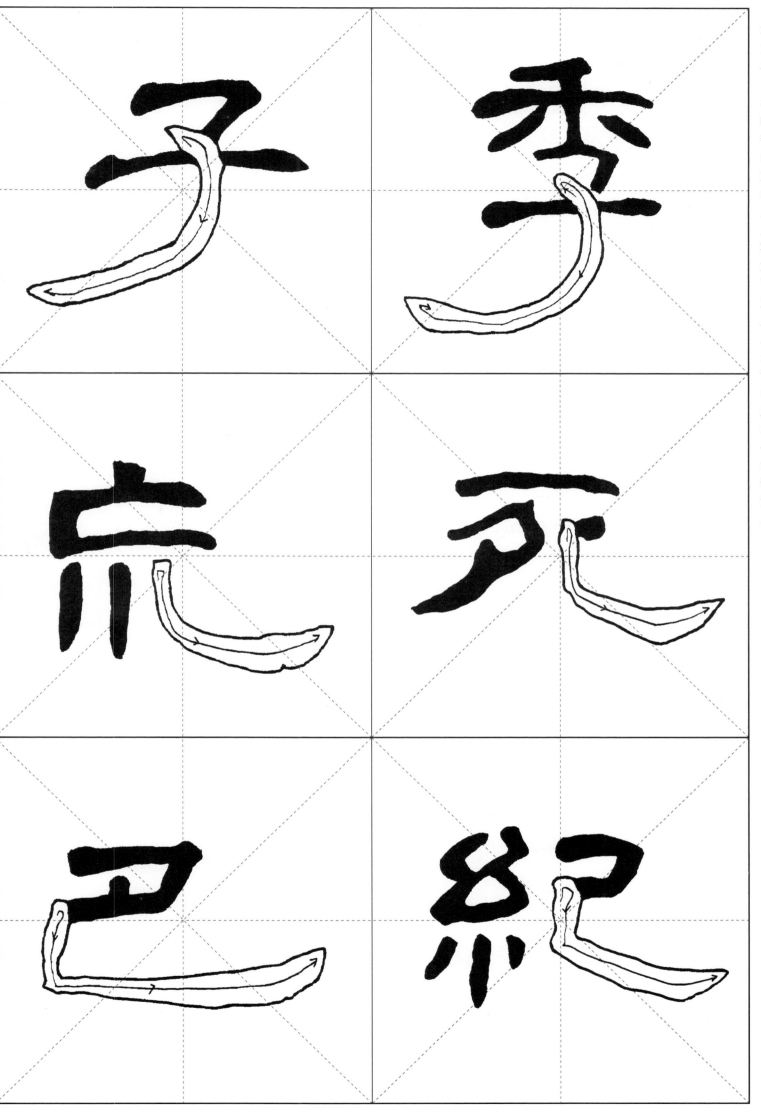

　　"子、季"二字的钩
在楷书中叫弧钩，在隶书中
弧钩与竖钩的区别不大，只
不过弧钩的弯度更大而已。
"子"字上缩下展，突出弧钩，
横画靠上。"季"字禾部先
收紧，子部疏朗舒展，弧钩
夸张。"荒、死、巴、纪"
四字的竖弯钩在隶书中实际
就是竖画和捺画（或横画）
的组合。组合的连接处有时
用转（如："荒"字），有时
用折（如"巴"字）。竖弯钩
在字中往往作为主笔向右下
角伸展。"荒"字上点斜方，
两横收笔作顿再回锋，下两
竖较短，圆润，竖弯钩起笔
见方，收笔饱满。"死"字
上横运笔涩慢，使边缘不显
光滑，夕部撇画写短，让竖
弯钩突出。"巴"字横折
的折竖内斜，左上角横与
竖不封口，竖弯处用折笔，
波画写平，尾段微微上翘，
与左上折笔呼应。"纪"字
绞丝旁取篆书写法，笔画圆
转，下三点中长旁短，己
旁上部紧缩，竖弯钩舒展，
用笔厚重。

草字头

　　有三种形态，一是两个
"十"字，横竖均不宜长；
二是两点加一长横，两点下
部稍向内收并与长横相接；
三是沿袭篆书"草"字写法，
作"艸"字形，横竖均求变，
运笔轻而不弱。此帖的竹字
头一般都借用前两种形态。

　　"等"字改竹头为草头，
土部上横与两竖接，中竖上
伸穿插，寸部写疏，竖钩化
正为斜。"艾"字上横尾部
下压后回锋收笔，撇捺轻起，
顺势用力，线条匀整，舒展
开张。"荆"字草头取长横
并作波画，极恣意舒展，下
部甚缩，形成反差，开部较
居中，势微斜，立刀上连，
点斜，竖钩涩行轻收。"万"
字草头取篆法，上、中部缩
紧，笔画安排工细，间距均
匀，下部宽阔并有篆意，横
折钩穿过左竖伸出，省钩，
三角形求正，但与整字协调。

人字头

　　左撇作上弧状，捺笔伸
直，波势不明显，要写得开
张、势平，以令覆下。

　　"令"字上点作短横，
横折之横特轻，折处上伸，
折势斜且重，下点作竖。"舍"
字撇画收笔呈方，捺起笔轻
灵，两横长短有别，口部右
下角易方为圆。

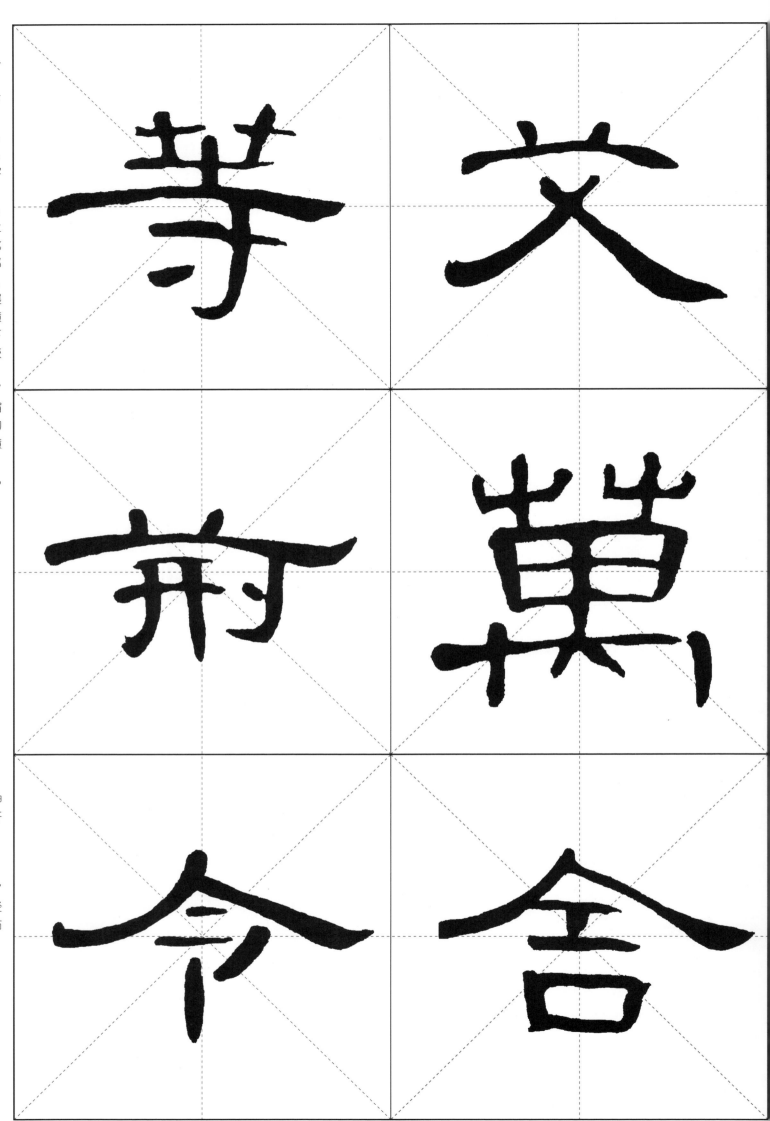

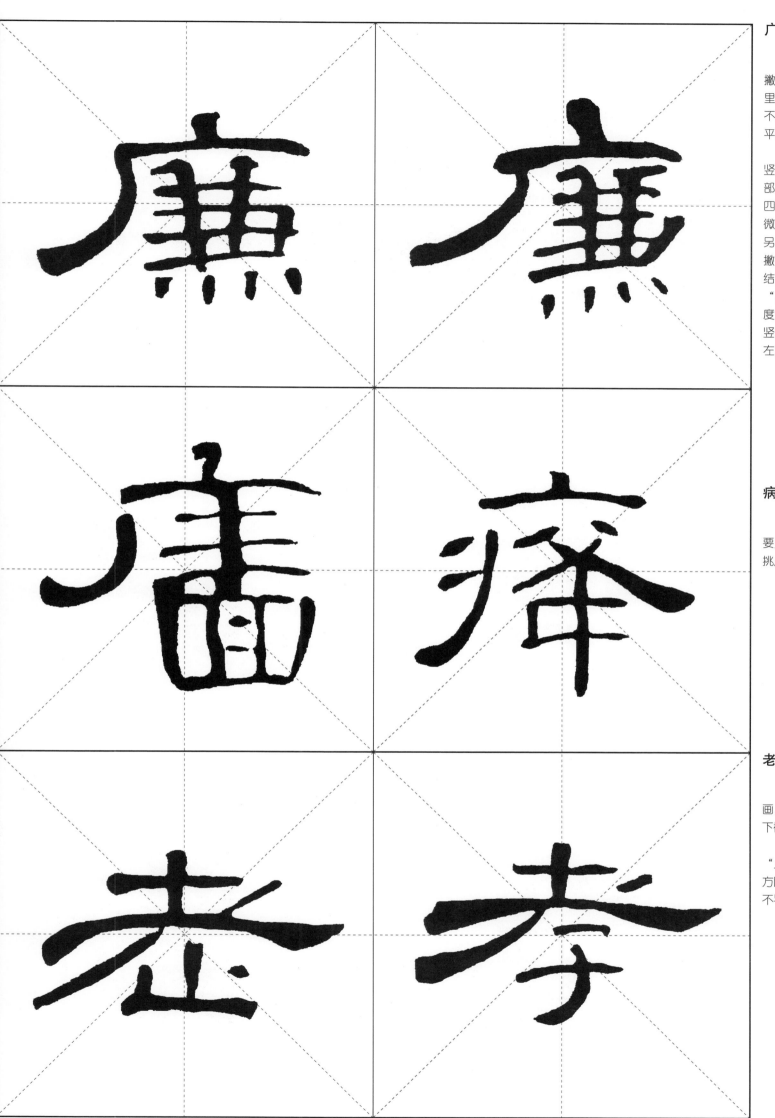

广字头

上点连横，横一般较长，撇起笔在横的左端下面或往里一点，与横或断或连，但不能包住横的起笔。撇向左平伸，使整个字压向右边。

"廉"字变体，上点作竖点，横长，撇与横连。兼部上两点由内向外作分点，四横的起笔和运笔均各有细微的变化，四点分布疏朗；另"廉"字上点作斜且重，撇与横连，两竖与两点连，结体与布局与前字稍异。

"庯"为墙的异体字，撇弧度较大，收笔回锋上挑，横竖粗细对比差别较大，回字左宽右窄。

病字头

与广字头稍有区别，主要是撇较直且长。两点作上挑点。

老字头

"十"字写小，横取波画，舒展开张，撇分两笔，下截起笔应在竖的左边。

"老"字"匕"作"止"，"止"取横势，写正，用笔方圆兼备，"孝"字子部写小，不与上部争雄。

宝盖头

上点或竖或斜，与横钩连，左点作竖点，横钩不与左点连且离较远，钩作竖，与横或轻连或断。一般要写宽，以覆盖下面为佳。

"害"字省笔，上点用方笔，上宽下窄，土部不用波画，口部笔健，以承上部。"官"字上点起笔圆且重；下部压得较紧，要写得有骨力，切忌软弱。"烹"字为变体字，上点斜，中部写轻写密，四点作竖点，但要有变化。"家"字左点与钩部内收，下部豕部左三撇取直势，间距均匀，波画不能写弱。

门字框

左竖向下左弯出，右折（竖）则写直且稍长，左右两部距离不宜过宽，横间距离也应适当压紧。左右大体对称。

"开"字内作井，两竖有长短和姿态的不同。"闲"字月部左撇和右折收笔均较轻，要注意结构和布局的合理精当。

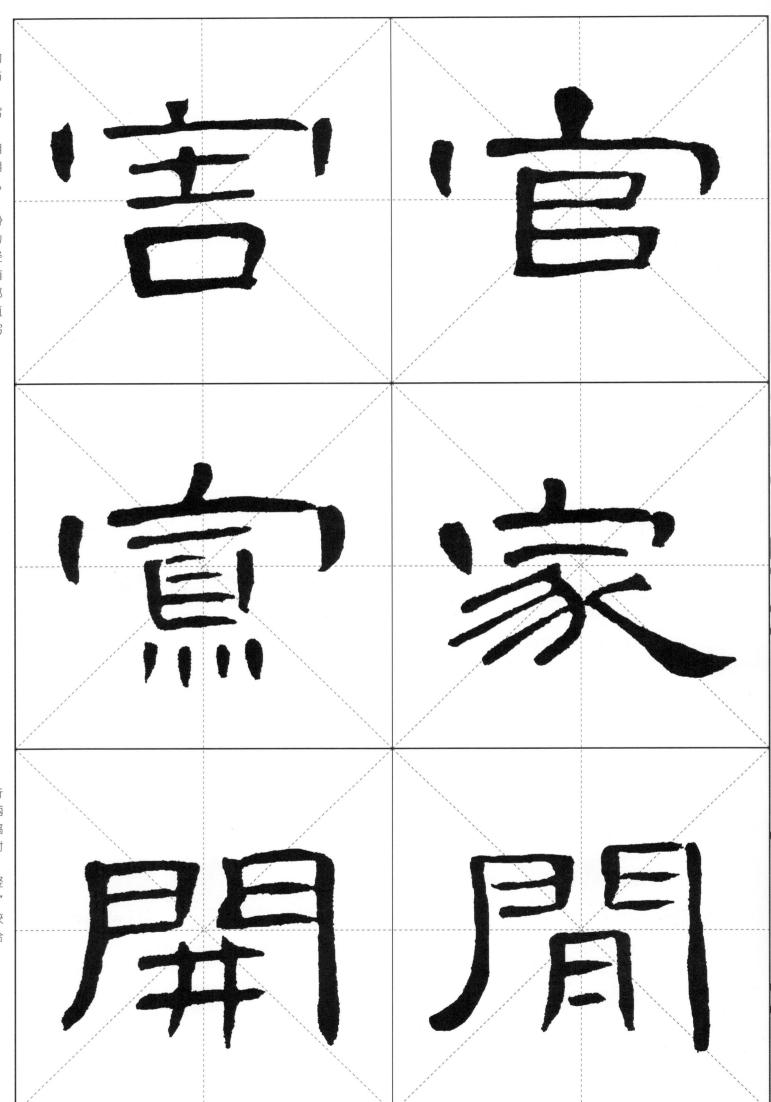

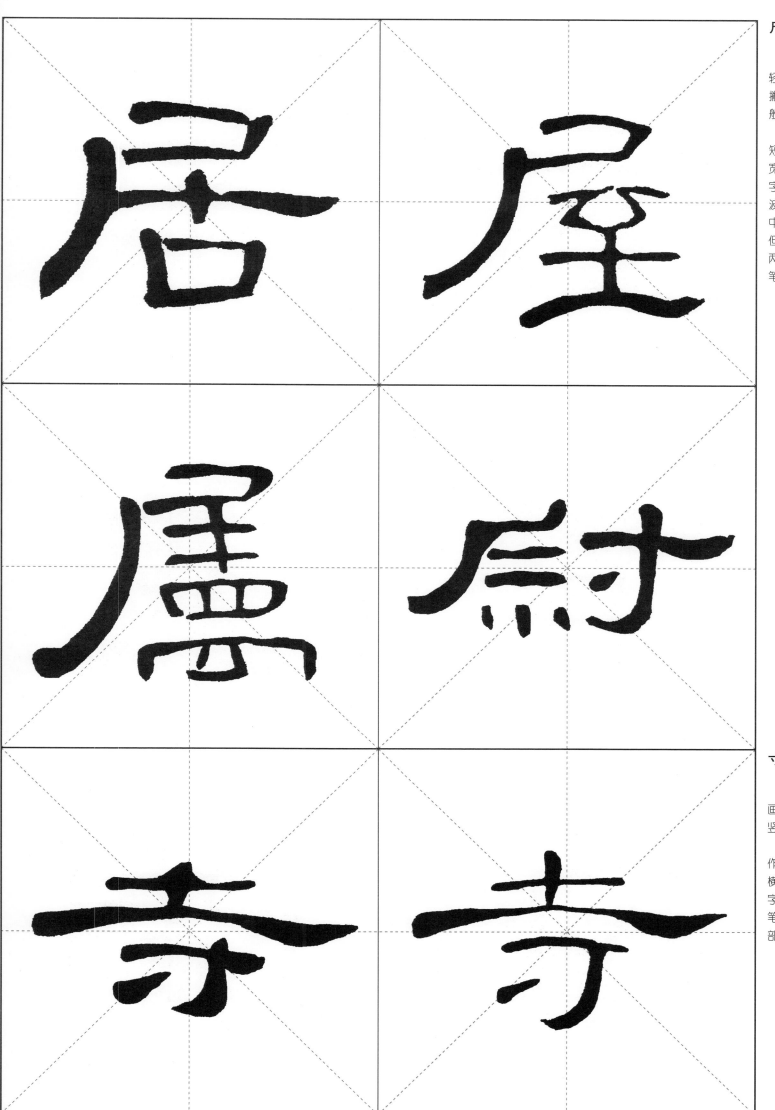

横折的折处较重而收笔轻，连接妥贴，不露痕迹。撇起笔不与上横连，收笔一般短缩，粗短有力。

"居"字波横右展，竖短且上下不接。"口"字左宽右窄，结构坚实。"屋"字至部上轻下重，上紧下松，波画恣肆。"属"字左撇粗长，中竖下向右微斜，保留篆意，但不与四字连，下部写宽，两垂上缩，中间撇折分写，笔法苍劲，耐人寻味。

寸字旁

横画作波画或不作波画，但一般都向右下略低，竖钩下向左微斜，点作挑点。

"尉"字示部"小"字作三点，与横距较大，寸部横用波画，舒展有力。两"寺"字各有特色。前"寺"波画笔稍重，但都十分开张；寸部前"寺"写紧后"寺"写松。

19

日字旁

作旁时写成长形，还可以写斜的、不规则的长形；作字头和作底时则写扁，形态大。中间一横还可以两头不与边接。

"时"字日旁结体独特，为不规则的斜写长形。竖写斜，横折改作弧，与下横连，用篆书笔法，寺部写法与前同。"暴"字字体修长，亭亭玉立，上部工整匀称，笔走轻灵，撇画收笔回锋上挑成钩状，撇捺不与横连，中竖行笔较缓，如"屋漏痕"。"是"字日部横竖粗细对比悬殊，中部一横取长，下袭草体，撇与捺作一笔，要注意重心平稳。"景"字两日字大体相同，中横悬空，长波横极开张，将字拓宽，仍须注意重心平正。前"曹"字上横用波画，两日部的形状刚好相反，化板为活。后"曹"字袭篆法，两个"东"字要注意收束，日部扁宽。

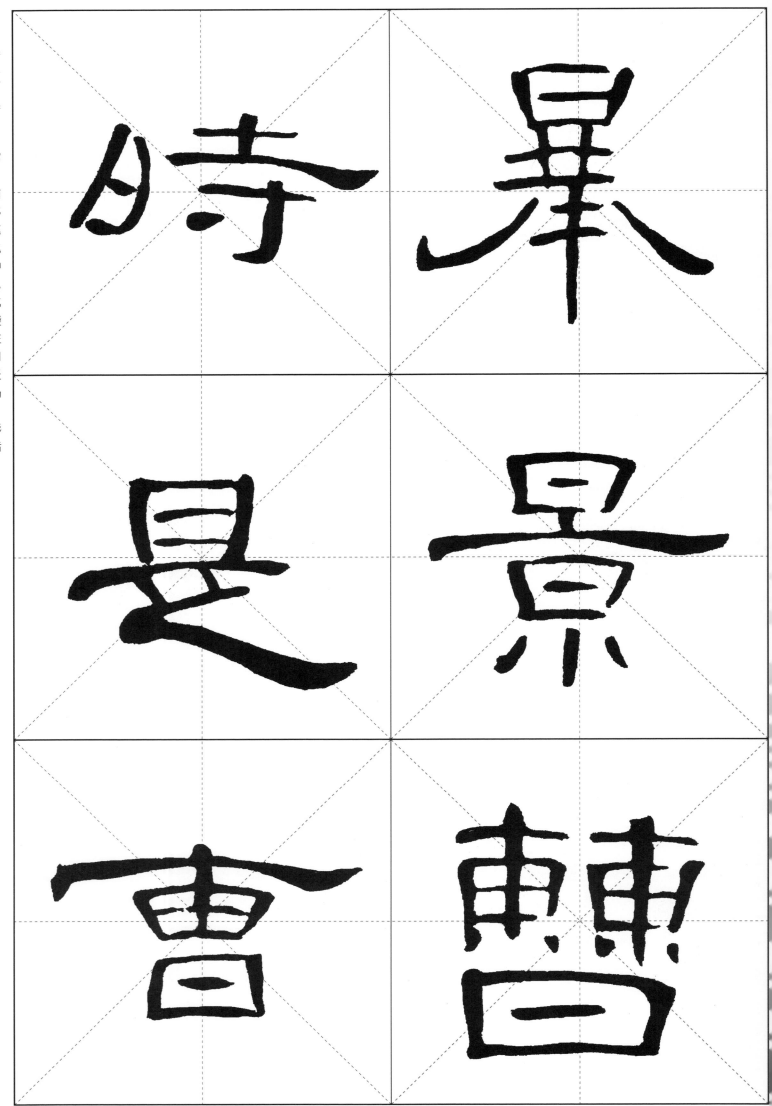

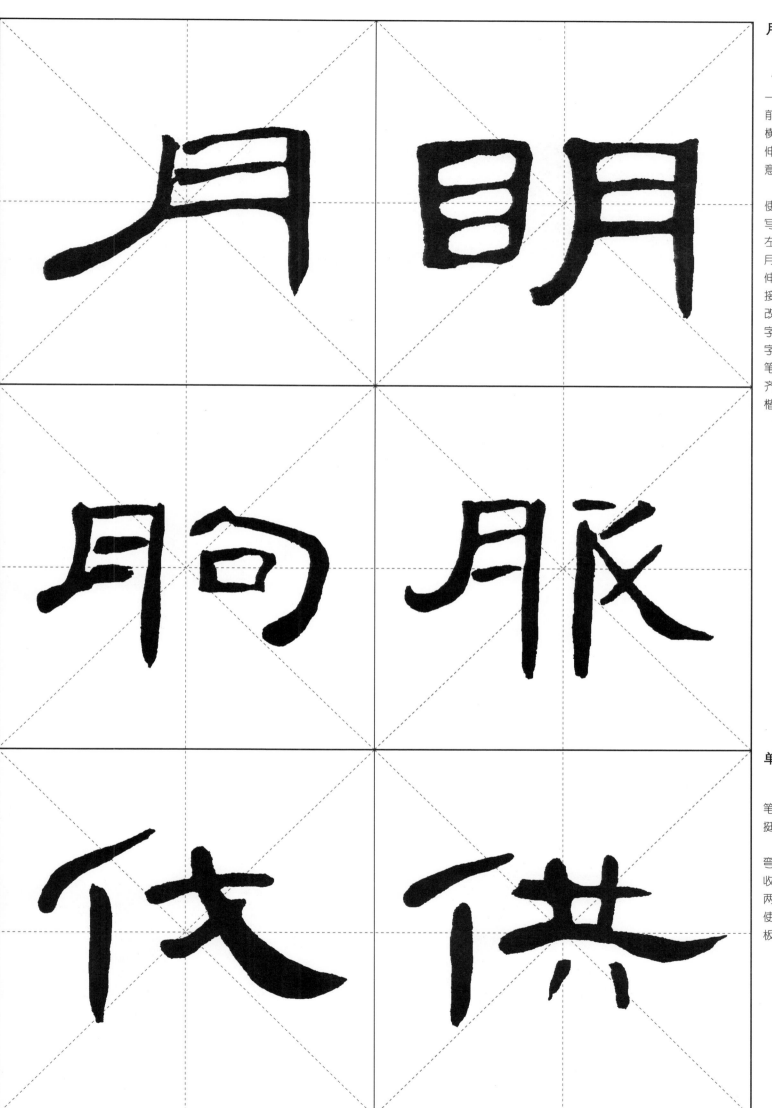

有两种形态: 一如"月""明"之"月"字, 一如"胸""服"之"月"字。前者撇与折(竖)末端齐平, 横画平行匀称。后者撇缩折伸, 内两短横作挑状, 较随意。

"月"字撇向左伸出, 使小字变大。"明"字日部写作"目", 月部撇弯度较小。左右部上端齐平。"胸"字月部撇画上缩, 折画向下长伸, 两短横基本不与两边连接; 句部上撇短平, 横折钩改折为转, 渐写渐加力, "口"字上靠。"服"字月部与"胸"字大体相同, 右部首笔横折笔断意连, 竖画下伸与"月"齐, 短撇劲直有力, 捺画有楷意。

撇画轻起重顿后回锋收笔, 竖画则重起轻收, 粗壮挺直, 且不与撇接。

"伐"字横画上昂, 弯捺势重, 短撇上靠, 平出收锋。"供"字共部上横与两竖紧凑, 波横一波三折, 使呈横势; 两点稍右移, 不板滞。

双人旁

上撇有两种写法，一作短撇，一作点，下部写作一笔为横折撇，或仅入为撇，收笔多回锋上挑。整体写宽。

"德"字右部上竖作点，"四"字两竖向中间微靠，下省一横，"心"字左点带挑，波捺刚劲有力，两点一作竖，一作平撇点。"收"为变体字，中竖粗重，反文旁让撇作点，下撇起笔先作一短横，再折作撇，弧度较大，收笔上挑，波捺劲直，形态近楷。

女字旁

写法与楷异，右撇起笔先连接上撇的起笔处，向右下斜写与左撇对称后，再折笔作撇，整体左伸右缩。

"好"字女部写宽，子部不舒展，无波画，两部约各占一半。"威"字的戌部要写得粗壮有力，波画舒展，左撇稍长，右下撇作竖，力能扛鼎。

山字旁

竖画缩短，横向取宽势竖画用笔较重，下部多呈碗底之形。

"峨"字山旁用方笔。我部变体，上撇作横，挑作两点，改钩为横，用笔多圆，与山部结构左高右低，错落有致。"幽"字山部下折与右竖连接圆转妥贴，上宽下窄，呈碗底形，使能装下两个"幺"字。"幺"字写法与绞丝旁上部同。

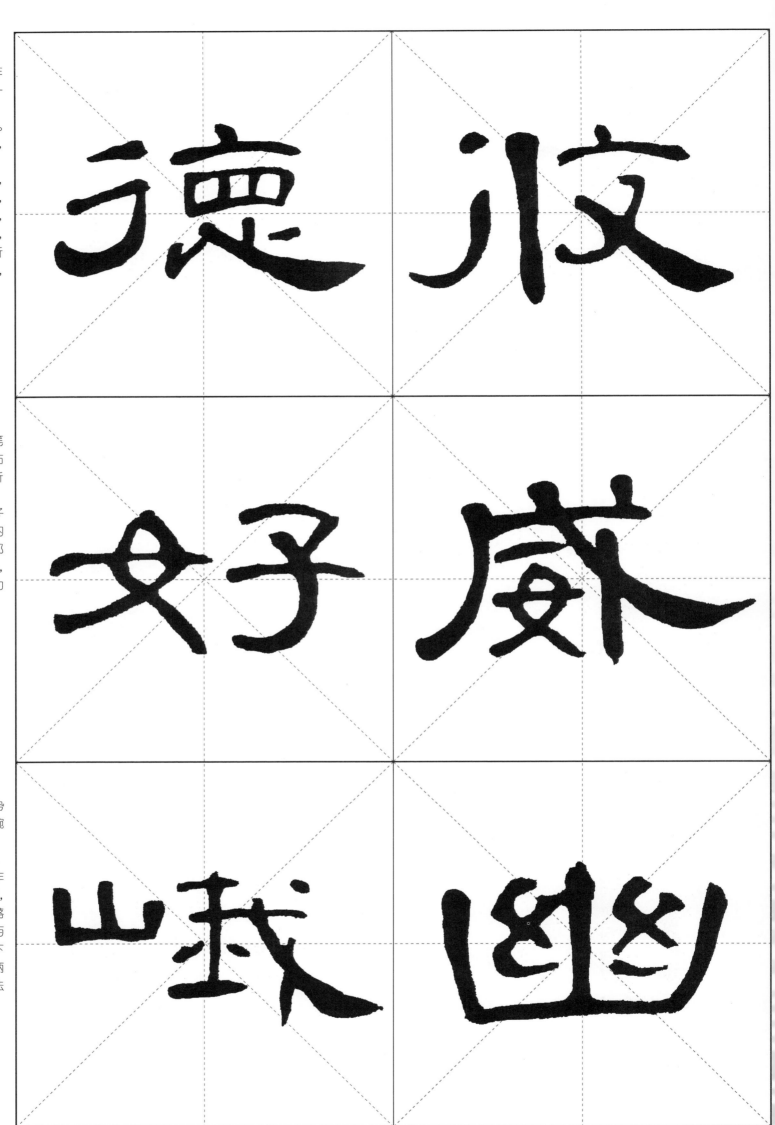

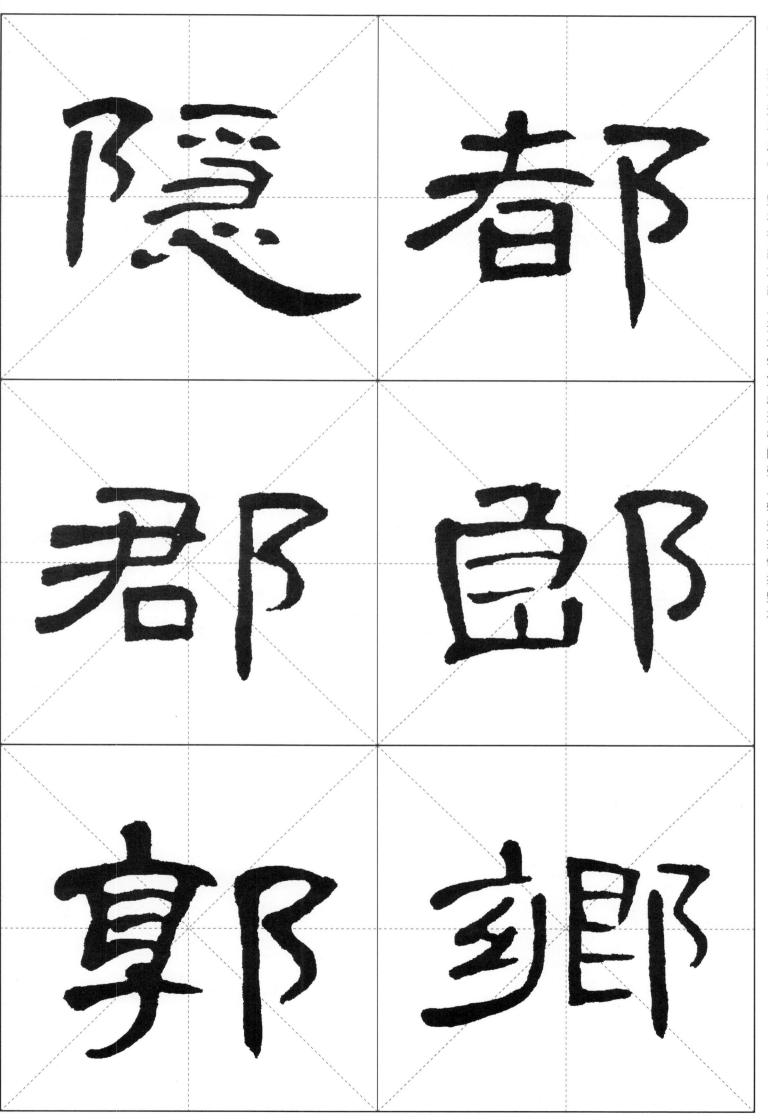

左右耳旁

形体相似，均应写得工整平稳，重而不滞。首笔与次笔有连有分，竖画亦有上连与不连之分，且有写垂直与不垂直之分，形态各异。总体应取纵势，尽量让左（右）发展。

"隐"字左耳笔较重，竖画起笔往里探，取微斜态；右部整体压紧，布局工细严谨，波捺舒展。"都"字左部撇画不穿横上，横与撇渐次向左伸出，日部右移，耳部竖画放纵。"郡"字君部上大下小，上部横撇均舒展开张，但不板滞，口部小而不弱，右耳高挑得体。"郎"字良部上点作横折，下部写宽，中部横画走笔轻灵，下点取竖点；耳部右移，舒朗开张。"郭"字享部上点和横笔重，两竖一正一斜，中间两横与子部横折均写轻，弧钩起笔重而收笔轻，总体上部压紧，密不透风，下部较疏朗。"乡"字左边乡部变体，增加上部的点横，下撇上伸齐撇折，足长后向左伸出，十分突出，将两撇折抱紧，化险为夷，中部横缩竖伸，与耳部靠紧，总体让左。

上点作横，横有长短变化，两点相向，横距基本相等，笔画一般较轻。

"章"字笔画上轻下重，日部上宽下窄，波画突出，竖画收笔粗重，整体平衡对称。"产"字立部笔画有轻重变化，左撇向左长长伸出，收锋圆转上翘，生部省短撇，中竖作斜状，与撇成支撑状，体现一种生命的力量。"部"字左边取宽势，左重右轻，口部撑宽；右部写法如前。

羊字头

作头时压扁写宽，横画长短变化不大，竖画不透底横；作底时则横画变化较大，竖画下伸。

"义"字上部不宜过宽，竖不穿底，我部与"峨"字相仿。"幸"字为变体字，上"土"作"大"，撇捺开张，笔力劲健，羊部横轻竖重，总体压小。

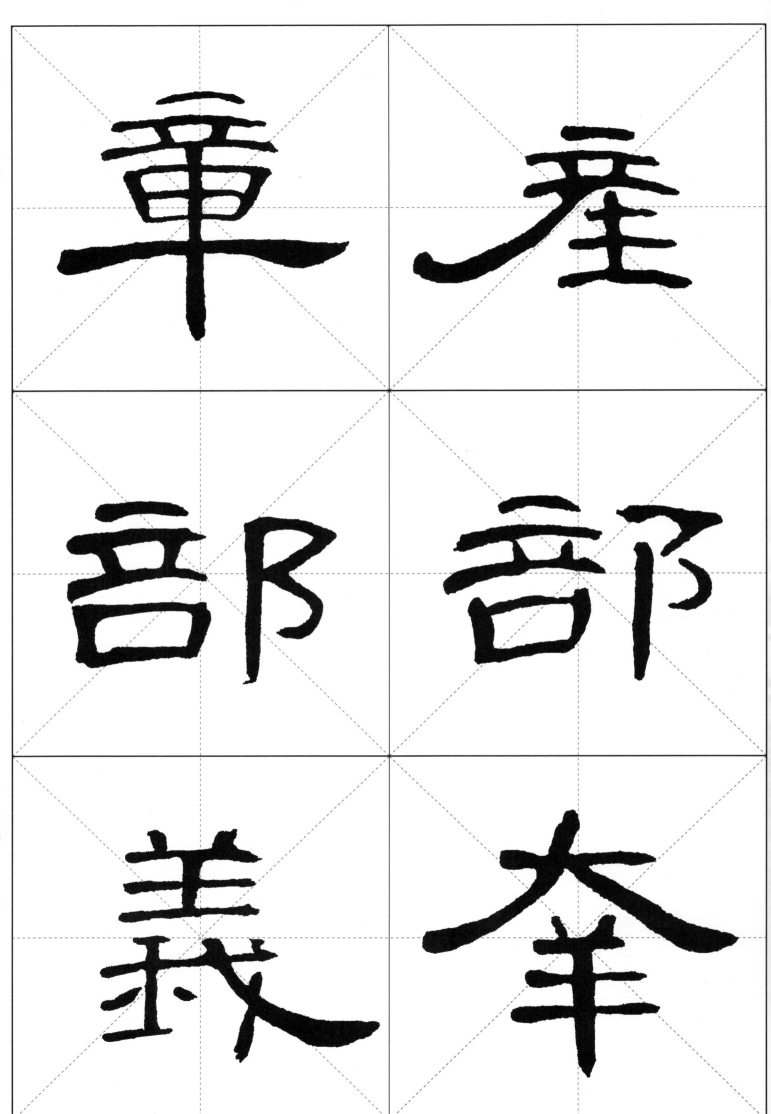

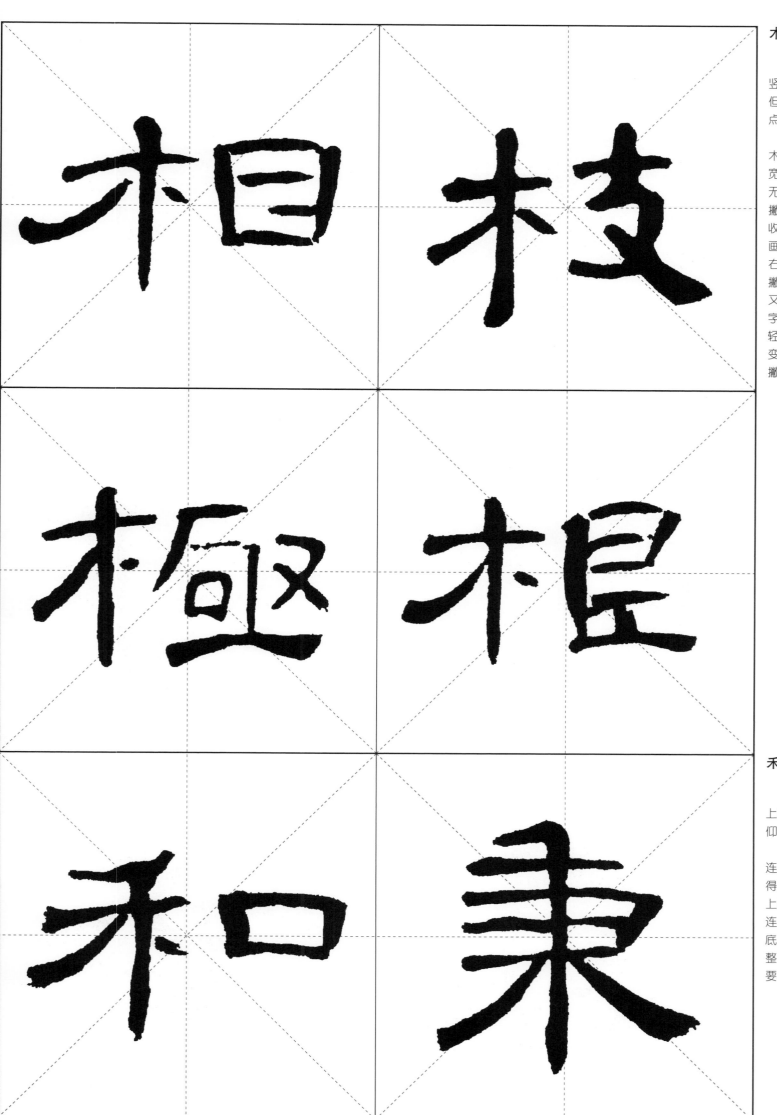

木字旁

上横较轻且多取仰势，竖粗重且较长，撇画多缩，但如遇右部不展则撇展，右点轻短。

"相"字右部不展，故木旁撇画稍展，目部压扁写宽。"枝"字笔画丰满，全无轻弱态，支部竖重，下部撇笔弧度大，几乎写成半圆，收笔干净利落，有篆意；捺画则如楷法。"极"字木旁右点特小，右部上横左移，撇下伸，横折笔轻且挺直，又字缩，波横伸展有变。"根"字木旁竖画绵里藏针，撇画轻起重收，右点特轻，艮部变体，竖挑作竖折且作波画，撇捺作横点。

禾字旁

左宽右缩，以让右部，上撇较平，竖直且粗，横稍仰，下撇稍伸，右点缩。

"和"字口部不与禾旁连，位于中间稍靠上，要写得方整结实为佳。"秉"字上撇左移，起笔与竖画起笔连，中部写宽，竖画一贯到底，竖不可摧；下撇收笔方整，捺画顺势波出，有楷意。要写得挺拔丰茂为佳。

上点作横，上短下长，竖较长，与横画或断或连，撇与竖上端齐，有缩有伸，右点缩且小，整体左展右缩。

"祖"字示部横画与且部横画呈内高外低的状态，示部纯用圆笔，绵里藏针；且部用笔方圆兼备，与示部异。"神"字示旁撇伸，竖、撇、点均上连；申部与示部紧靠，整字上提，竖与示旁竖画下部均向外微分。"福"字示旁上两横提笔收锋，但不可刻意求尖，右部变体，上作"白"字，体较下部微宽，田部上靠，形成紧凑状。"礼"字示旁两横长短悬殊，竖画豪放，撇点均缩，曲部顶上，下两点作竖，豆部上松下紧，使笔轻灵。

横画均重起轻收，下横有的作挑状，还有的在下横右上加点，整体不能写得过长。

"圮"字土部平稳，右下加点，竖不与下横连；己部上紧下松，波钩重按较早。"城"字土部较小，成部压得很扁，撇画几乎作竖，且压缩，波钩平伸。

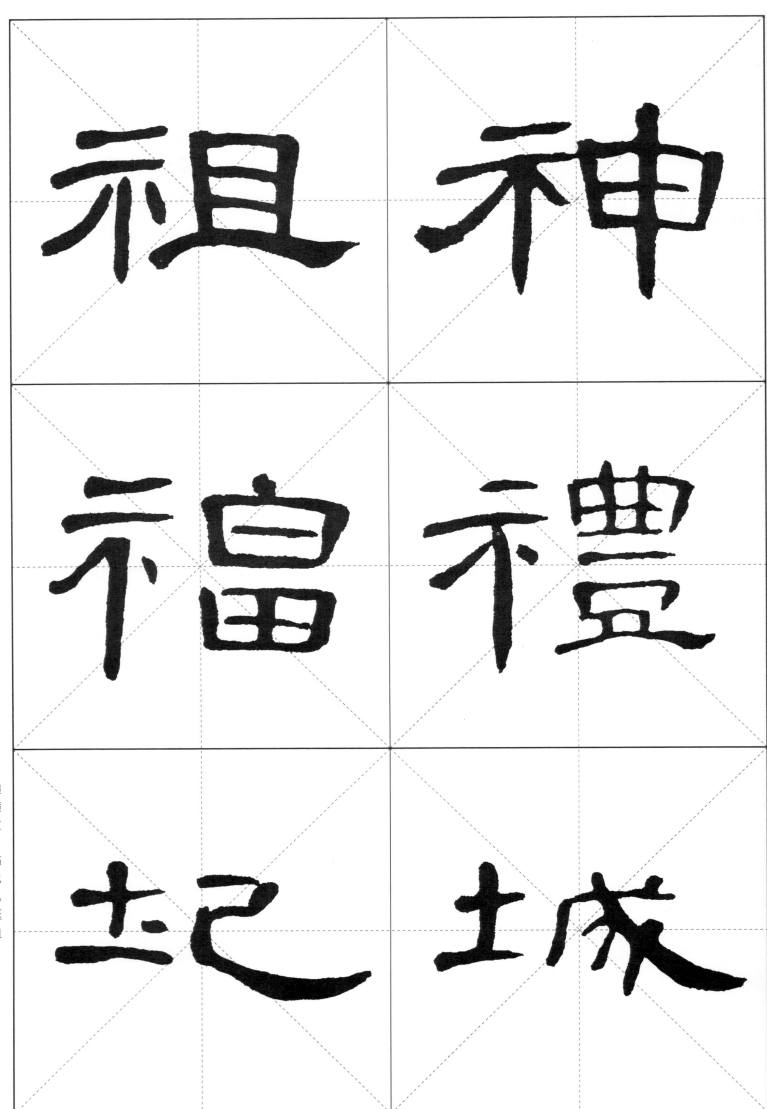

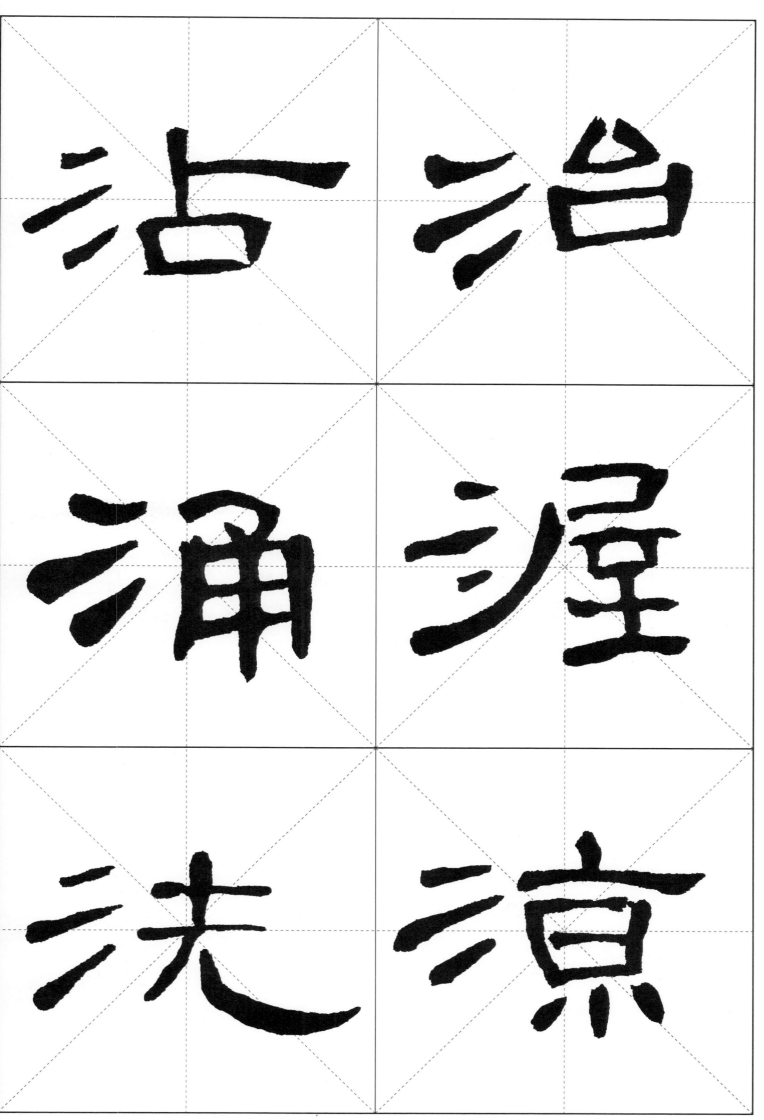

三点均取仰势，但长短、形态各异，要求写得紧凑、宽博。

"沾"字占部横作波画，舒展自然，但不宜写重，竖微斜，且偏左。"治"字三点水与台部笔画较粗重，台部上作三角形，下口部较上部要大，横折的折角上伸。"涌"字点竖特粗重，右部首笔作弧状，上部与用部压紧，用部横改平为微斜以求变。"渥"字三点水旁下点让撇，故写小，尸部笔重势壮，至部端正扎实，横画无波。"洗"字先部省上短撇，整体写轻写缩，唯最后一波画稍展，笔画精致圆润，如锥画沙，入木三分。"凉"字三点水靠上，京部口作日，左缩右展，俯仰有致，笔画圆活而不板滞，布局奇巧。

27

绞丝旁

撇折写短，第二笔先由撇折的右或右上方作一短点后折向左下，再折向右呈仰状；收笔处与后点连，竖居中或偏左，不与上连，两点左长右短，左低右高。

"纪"字右部横折与下横均短，后一笔作竖弯钩，化钩为波，竖可作斜与波画连成自然的一笔，波画极恣意。"给"字合部人字头撇起笔略曲，捺比撇长一倍，横靠上；"口"字写方。"纲"字右部两垂上缩，几乎平中横；山部压小靠上，下部大胆留空；左右两部成依靠状。

"缙"字要注意平稳对称，用笔轻灵秀韵，骨力内藏。

"紫"字此部变体，上两竖取短，横稍宽博，右点上飘，波钩上部直而下部向右平伸，将字扩展，绞丝底要写正写稳。

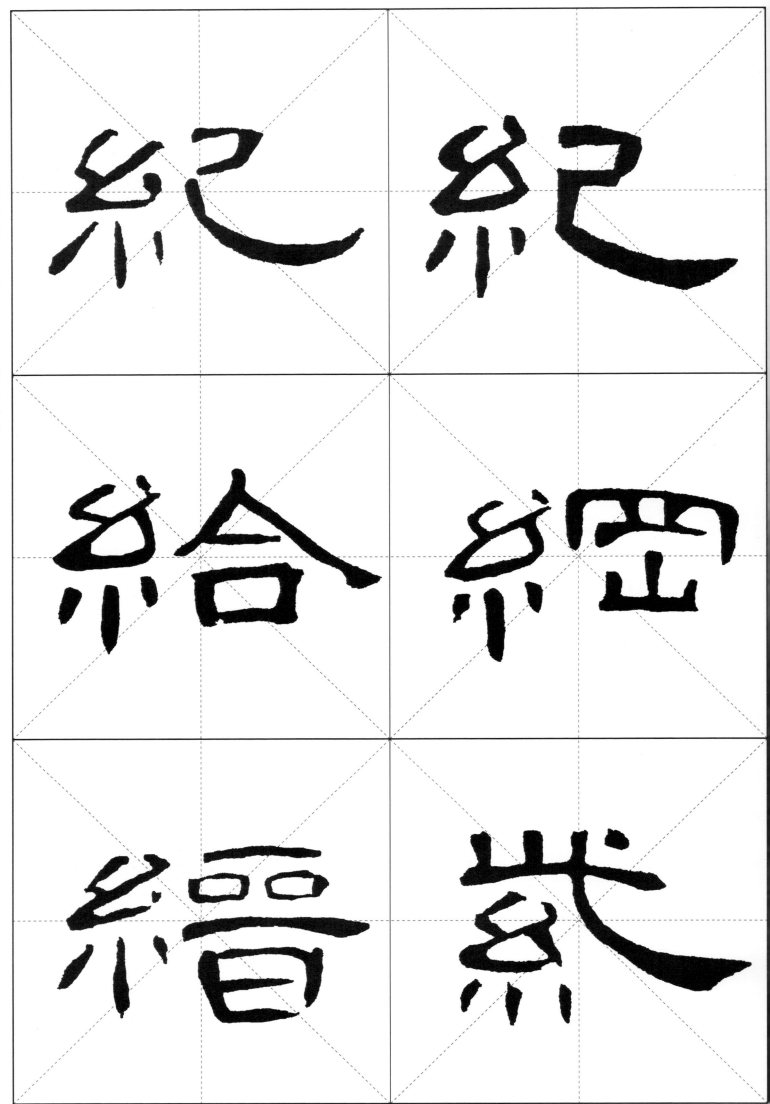

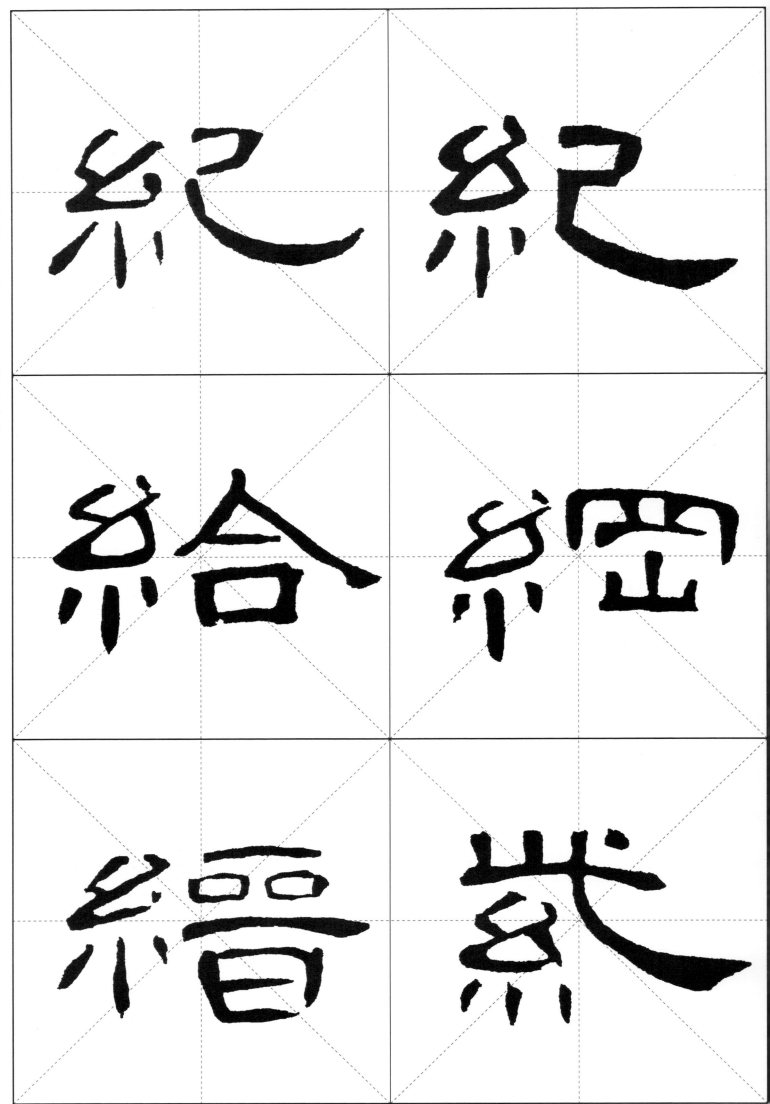

28

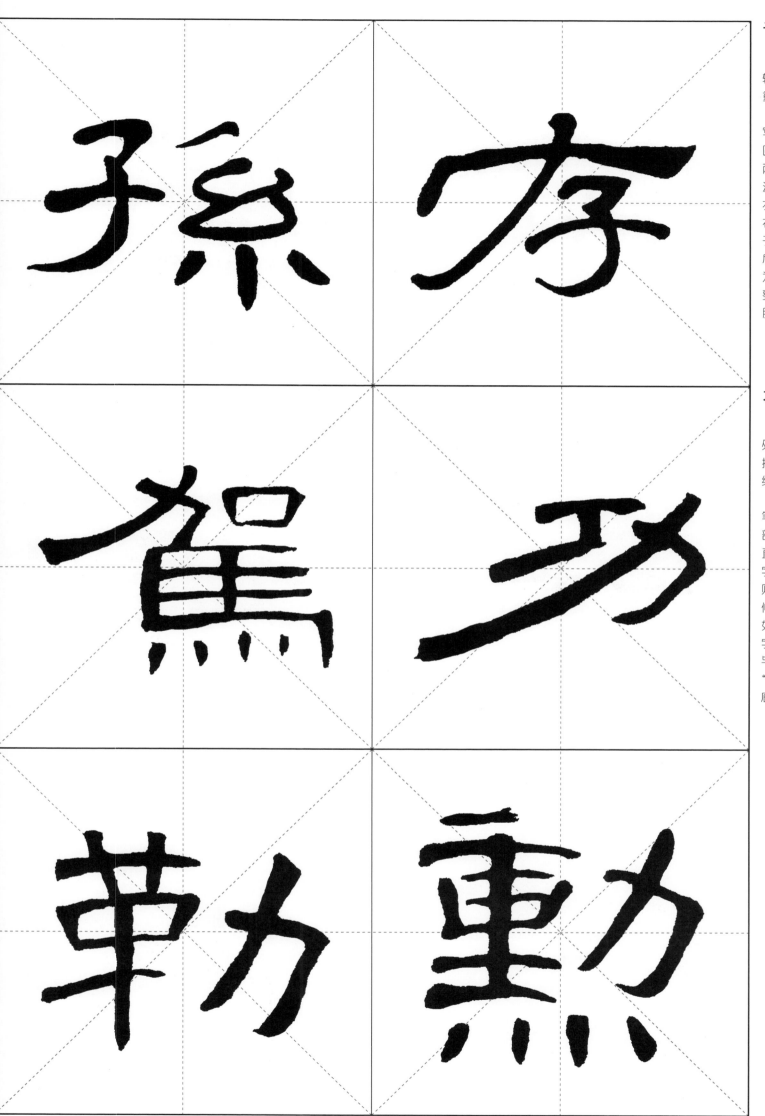

横折写短不写长，收笔轻短，弧钩较伸展，笔画较重，横画多有弧势。

"孙"字系部上撇写平写轻，绞丝折笔用转，笔法圆活而不露棱角，下竖短重，两点对称。"存"字上横用波画，起笔笔锋多入纸，向左下方顿笔，转笔上回后向右运行，再铺锋收笔；撇画于波画中部下笔，逆锋起笔后即向左下中锋运行，收笔为回锋上收；子部压小内收。整字上部夸张，结体布局大胆新颖，并作省笔。

力字旁

横折的横向右下斜，折处多有方角，折钩向左斜出，撇画有伸有缩，伸则收笔重，缩则下笔重。

"驾"字力部横折用方笔，撇画向左长长伸出，口部稍上靠，马部写得横平竖直，宽博，四点作竖点。"功"字工部第二横向左伸出，右则刚过竖画，力部撇向左特伸，将工部稳稳托起，笔画如江水出闸，势不可挡。"勒"字革部省笔，下横有挑起意，与力部呼应；力部方笔明显。"勋"字上撇偏左，竖画粗壮，底横重起轻收，点画收笔轻。

凡字头

　　左撇有两种写法，一是向左曲伸回锋收笔，如"风"字；二是只作微弧状，回锋空收，收笔呈锐利状，如"凤"字。横折波与横画也有与撇连与不连之分，波画出锋要干净利索，势稍纵。

　　"风"字虫部中竖不出头，下部写成三角形状，但要注意转折处轻重的变化。

　　"凤"字鸟部上撇下移偏左，竖折折钩的钩缩为竖，四点作竖点，取纵势。

走之底

　　写三点或两点均可，点法可作左侧点，也可作右侧点，也可在一个偏旁中混杂使用，下短撇连长波画，但也可以不连，波画平展，如骏马驮人为佳。

　　"造"字告部靠左，横竖均写短，间距疏朗，口部破方而不板。"进"字并部有篆意，上点作平点，右竖上伸与平点连，结体平稳。

　　"廷"字右部稍变，上作平撇，竖下伸与波画连，两横亦求变。"延"字两竖稍斜，造成动感，左下短撇与波画笔断意连，是其特色。

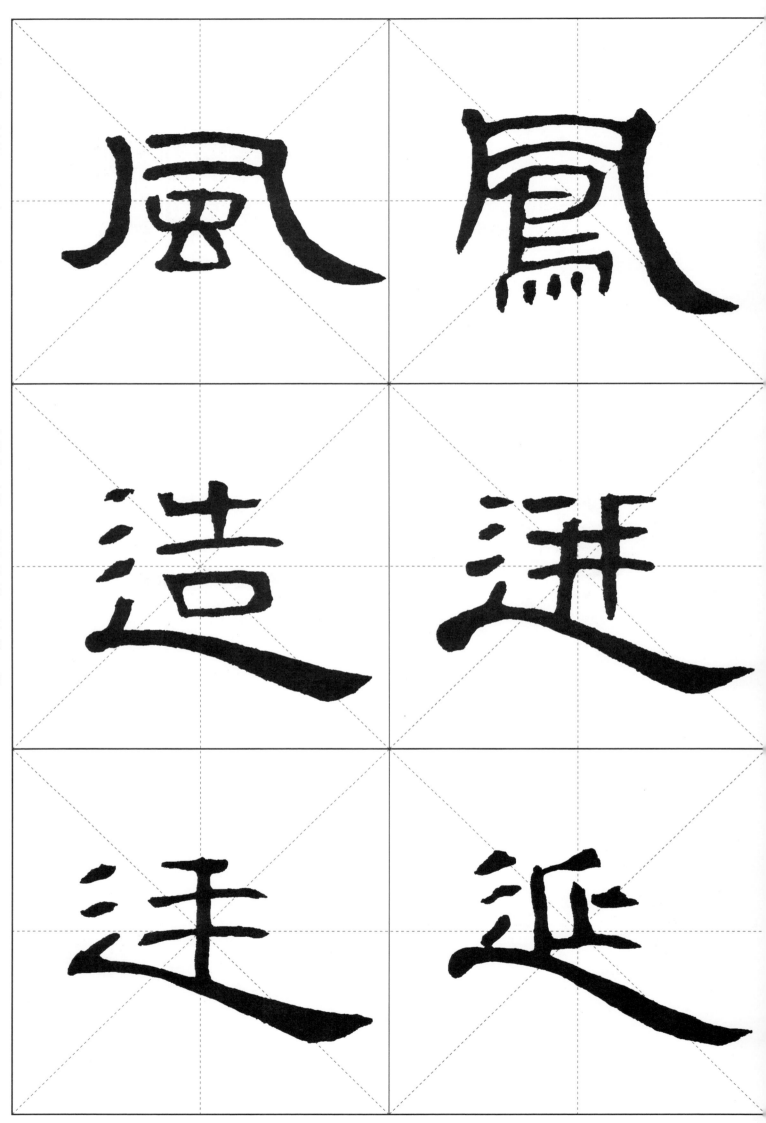

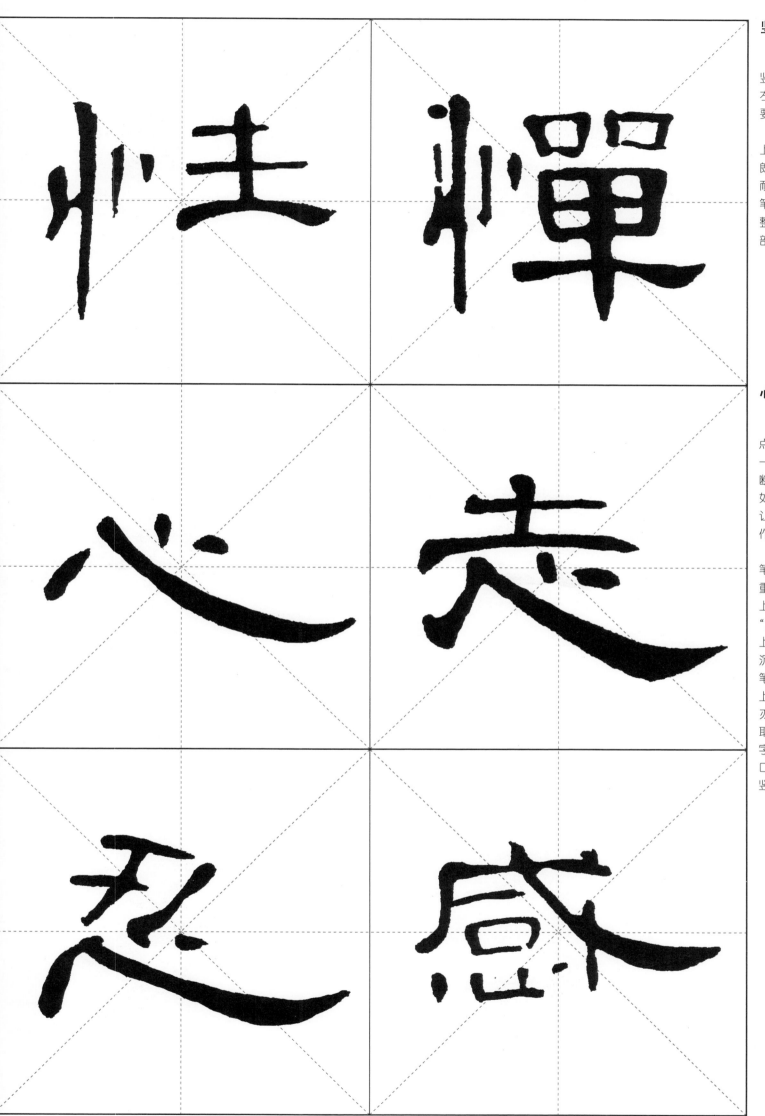

竖心旁

沿袭篆书写法，写成四竖，长短、轻重变化较大，左竖带右挑与长竖连，间距要均匀。

"性"字生部省撇，靠上，竖上部缩，中部间距疏朗，与竖心旁形成强烈反差，耐人寻味。"惮"字单部用笔上轻下重，中竖特粗壮，整体下沉，与"性"字的生部相反。

心字底

左点缩，波画特展，左点落笔轻，回锋收笔，波画一般为主笔，有与左点连与断之分，也有不作主笔的，如"感"字，抛钩写成竖折，让戈钩发展为主笔。右前点作竖点或斜点，后点作平点。

"心"字左点起笔轻收笔重，有楷意，波画则起笔重收笔轻，右两点轻灵，左上紧而右下宽。"志"字改"士"为"土"，起笔均较重，上横起笔上翘，下横起笔下沉，左点收笔回锋上抛，波笔与左点起笔连，右两点靠上。"忍"字横折笔断意连，刃部笔画几乎成平行状，均取斜势，似船大摇浆。"感"字咸部左撇较缩，中横轻短，口部与撇、波画离，右撇作竖，上点与其对正。

31

提手旁

横挑均短，竖钩笔重，下部偏左转笔，回锋收笔。要写得苍劲有力为佳。

"振"字左高右低，辰部左撇较缩，下部竖提成直角，短撇内收，布局似拙实巧，用笔涩缓，笔意高古。"掖"字夜部稍变，用笔和结字均有篆籀遗意，左下竖作曲撇，右中的夕部紧缩，捺画干脆利落。"掾"字右部两点一轻一重有变化，上两横也稍有区别，下部波画有楷意。"扰"字左部写重上缩，右部取纵势，平稳对称，除中部"心"字外，用笔变化不大。

壬字底

上紧下展，取横势，末笔用波画，为主笔，特舒展。

"圣"字上横左伸，但要注意适度，耳部两竖不与上连，口部右出。"望"字上部缩而下部展，月部形变，壬底上撇偏左，竖与撇的起笔连。

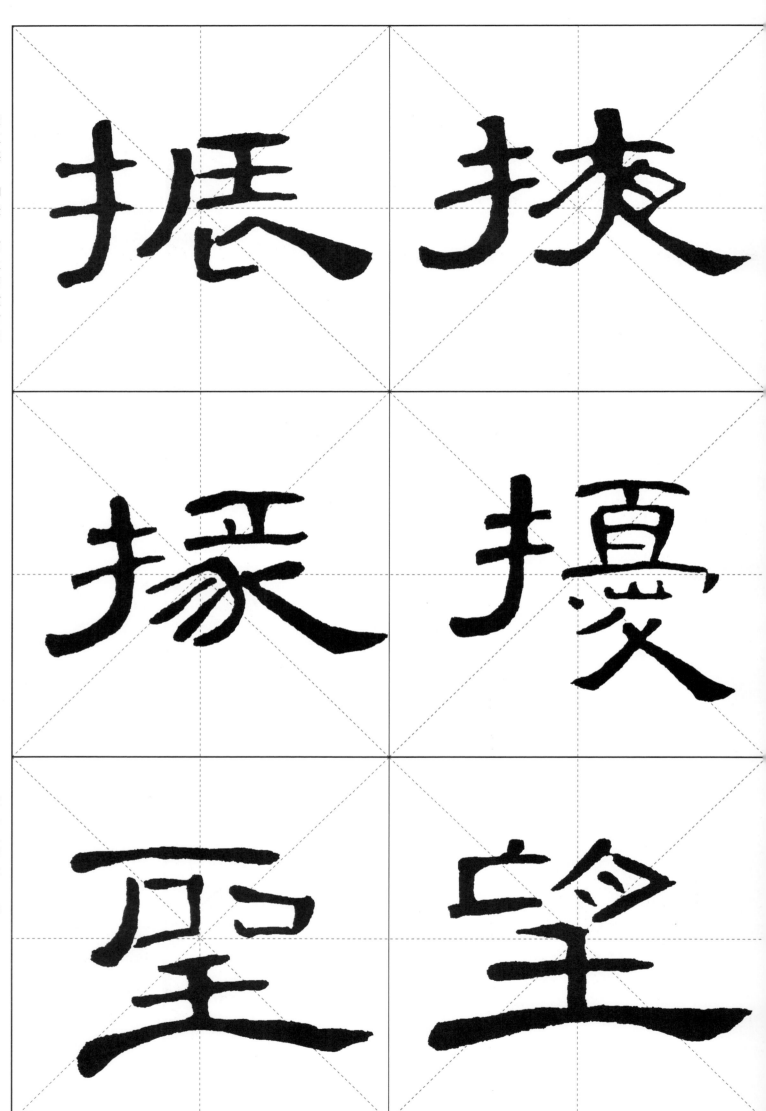

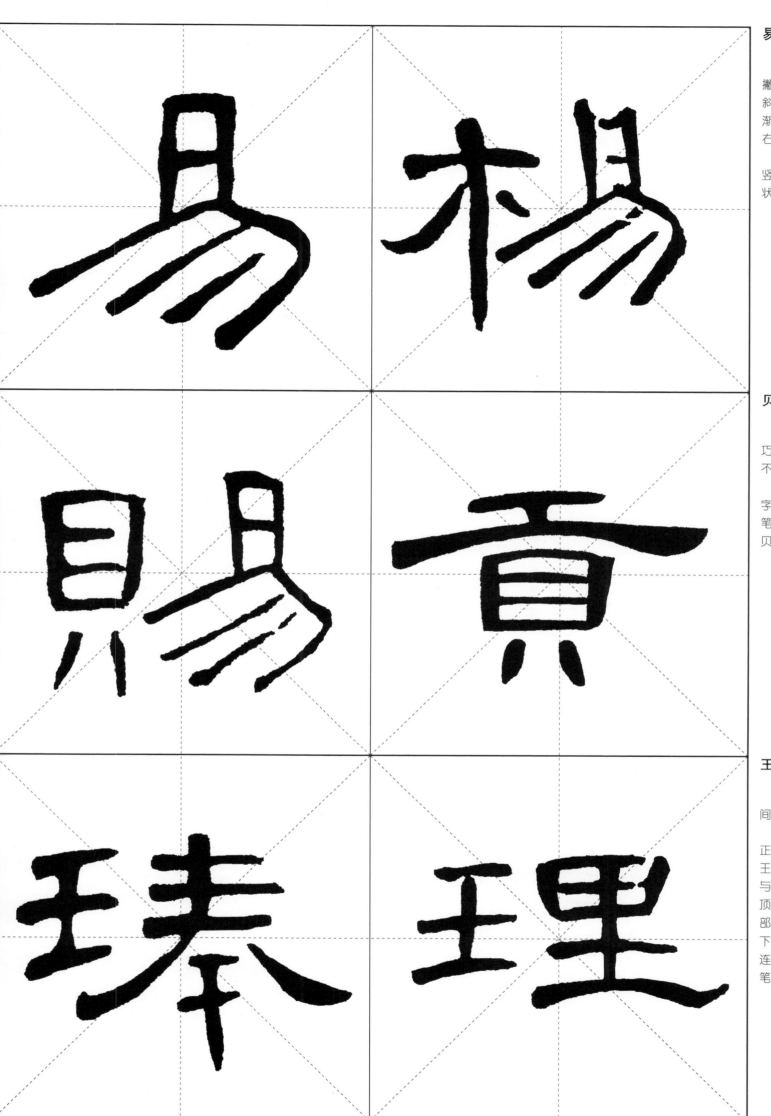

易字旁

上部省下横，横折和首撇起笔接上右折，横折均取斜势，撇画挺直不屈，由长渐短。总体上小下宽，左展右缩。

"杨"字木部横画上靠，竖下伸，撇画起收均轻，形状似柳叶。

贝字旁

目部横轻竖重，形体乖巧可爱，间距匀整，下两点不与上接，重心非常平稳。

"赐"字易部同前。"贡"字工部上横和中竖较短，主笔波画方圆兼备，粗壮有力，贝部亦压扁。

王字旁

三横微斜，下横呈挑意，间距不可过宽。

"琫"字奉部三横势平正，但长短有别，左撇伸托王部一半，捺波不重，亦不与上连，有楷意，下紧不透顶，下横势斜。"理"字王部上宽下紧，里部上紧缩而下宽舒，折笔处注意笔断意连，横画要用力一贯到底，笔画要有变化。

33

立刀旁

短竖作挑点，有篆意，竖钩一般较正直，钩向左平出，到挑点的左端后回锋收笔。

"刊"字干部两横写长，竖画写正写粗，上不与上横接，刀部挑点较小，钩较伸。"列"字上横势弧，上撇笔重势平，下部取阔势，笔画圆润，立刀让左。"别"字口部取仰势，力部右移靠成险势，横折变形，用笔轻灵，撇重顿收笔，立刀点画上移，竖钩取正，收笔较轻。

戈旁

上横长者微弧，短者平或上翘，钩（波）的中腰弧度较大，撇有向里斜或作竖两种，点画也有与横连与不连两种。

"或"字左下压小，让戈部发展，"口"字左上开口，笔画较轻，下横略斜；戈部横画取弧势，波画起笔回转藏锋，势较重且平，撇作竖，以支撑上部，动势明显；"戋"字左宽右缩，口部压扁写宽，耳部上横与右竖写长，将字拓宽，中部收敛，戈部上横很短，波画较纵，撇微斜，点向外飘出。"载"字十部用笔较轻，长横左缩右伸，车部内藏，戈部短撇作长竖。

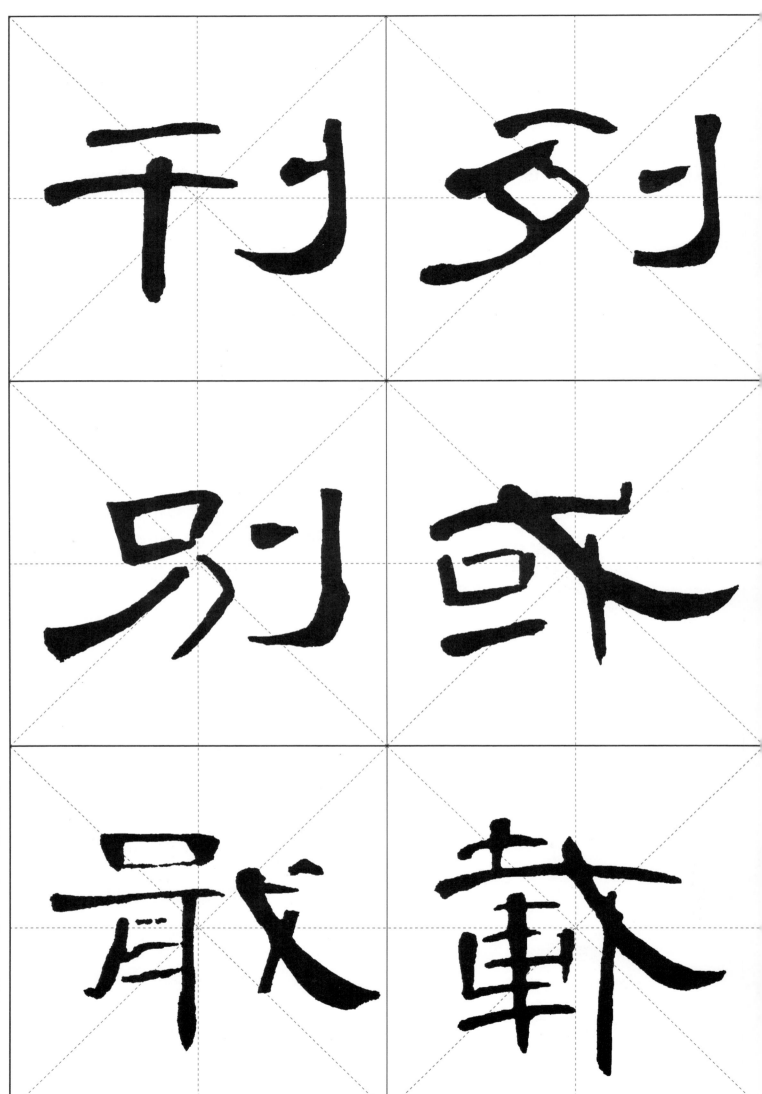

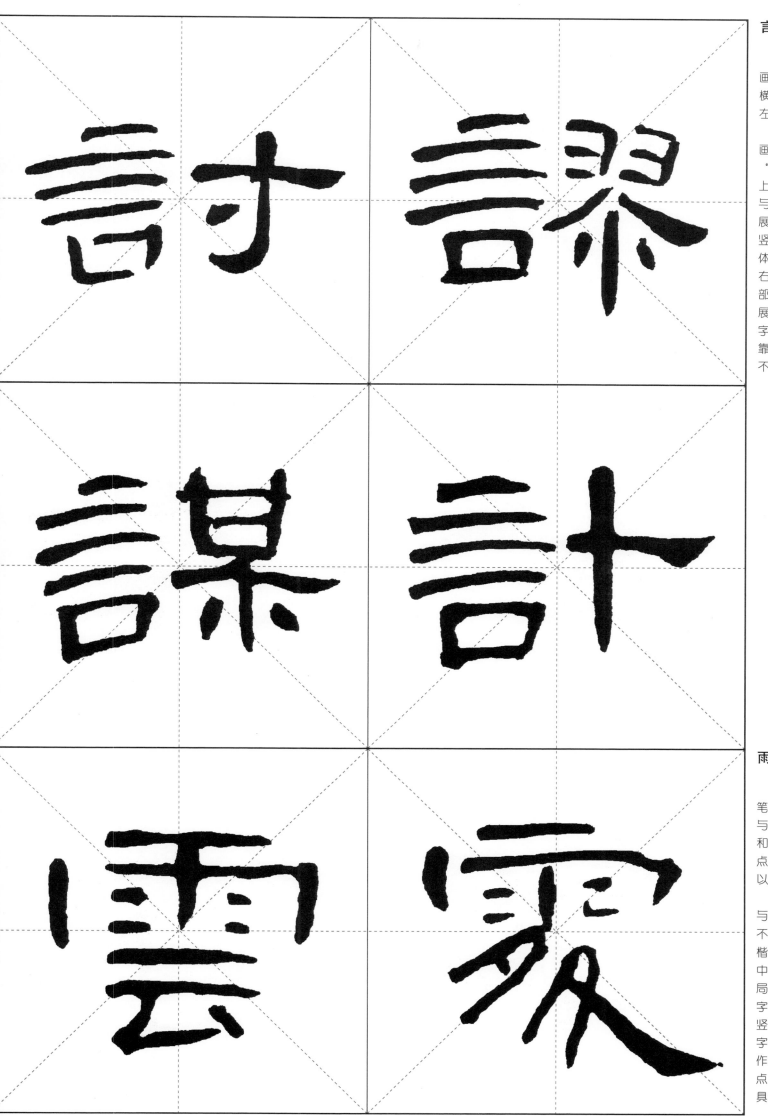

言字旁

上点作短横,下三横笔画较长且齐,笔势与上点(短横)统一,口部内缩,势多左低右仰,结体一般较宽。

"讨"字寸部横画作波画,竖钩缩,点作挑且内藏。"谬"字上部两"习"折笔上缩与点齐,势取左仰右低,与言旁成弧状,捺笔重但不展,下三撇作成"小",中竖伸长,两点紧聚上缩,结体左右大体各半。"谋"字右部"某"字上横轻短,木部横画作波画上靠,竖画不展,结体左肆右敛。"计"字十部横画作波画,竖画里靠,笔画粗壮有力,但竖画不肆,结体错落有致。

雨字头

上横作短平画,两垂笔左右对称,横折起笔不与左垂连,中竖有连上横和相断之分,点画均取平点,整齐有致。结体宽博,以求覆下。

"云"字下部两横约与雨部上横齐,重起轻收,不用波笔,撇折笔几乎与楷法同,后点稍短,整体中部紧凑,横平竖直,布局均匀,重心平稳。"霚"字改虎字头为雨字头,中竖不穿横折,用笔与"云"字稍异,下部"处"字变形,作两"夕"字,后"夕"点作波画。前缩后肆,颇具动势。

火字旁

上两点较平，撇笔轻起重收，或重起轻收，稍向左伸出，右下点上挪。

"烧"字尧部三个"土"字堆叠紧凑，但不拥挤；横画形态各异，下撇缩短，竖折波稍展。"烬"字尽部省四点，横竖均压紧，皿部宽松舒展以载上。笔画沉雄，力透纸背。

金字旁

整体取纵势，有两种写法，一是沿袭篆法，如"金""铎"。撇画稍向左平伸，右点与撇或断或连。横竖画工整如"金"，灵动变化如"铎"；二是上横下作两点，如"录""钱"，两点上移，与现代写法不同。

"金"字人部开张，笔法整洁遒劲，很能体现曹帖的特色，布局匀称。"铎"字四部左重右轻，左抬右低；羊部两点左右有轻重变化，三横上轻下重，中间一竖特粗重；左右两部分间隔疏朗。"录"字右部上横不宜长，短竖稍向中间靠，中间短横作点，长横波笔不明显，下四点轻重有别，形态求变。"钱"字两"戈"字形态大体相同，下纵波笔重出锋。上有点而下省。

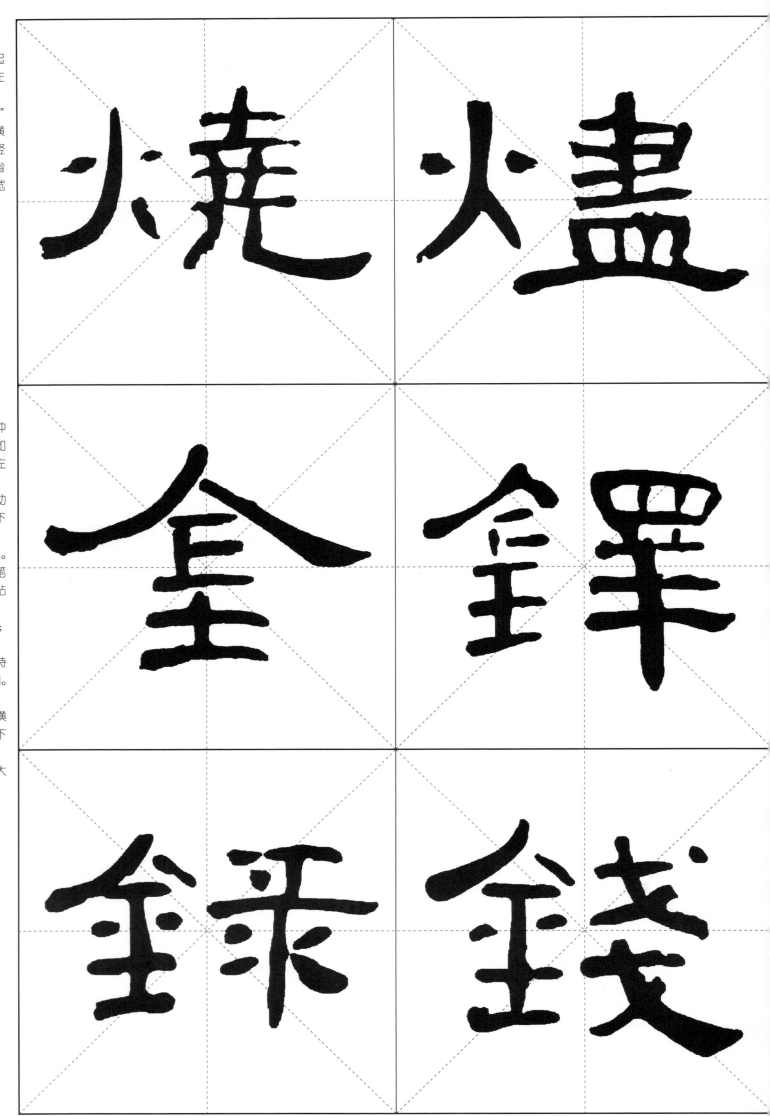

36

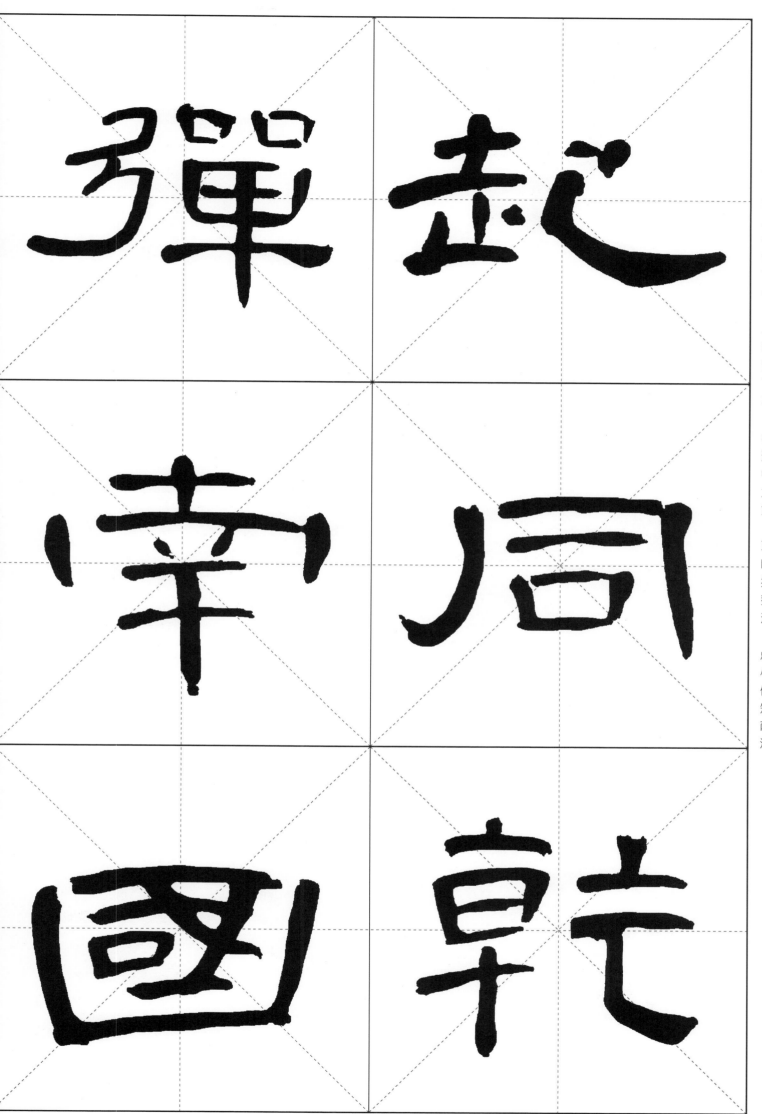

"弹"字弓部横折起笔略呈弧状，折处圆转，横画左伸，竖折折钩化钩为转，顺势向左长长伸出。右部两"口"大小有别，用笔轻灵；下部横平竖直，波画轻重有变化。

"起"字土部两横势略斜，上竖亦斜；下部撇捺作竖折，竖画正直轻灵，右短横作点，整体紧凑挪让。己部上特小，几乎写成两小点，而竖弯钩则特别舒展，波画长长伸出。

"南"字十部横不取长且笔轻，竖亦不嫌短却重起轻收，中部左右两垂上缩，两点长短有别，两横疏朗，下竖画粗壮正直。整字对称平稳。

"同"字左竖作回锋撇，横折后省钩，折微向外开，运笔重行轻收，整体取横势。中间上横不与两边连，口部大小要适中，结构均匀，外重内轻。

"国"字左竖和横折均取弧势，以破板带，折画笔断意连，或内部横、波画、撇和"口"字均呈微弧状。整体压扁，结构奇巧，用笔沉实。

"乾"字左上部竖作短点，不透横画，日部上大下小，上重下轻；下十部横取仰势，竖画正直有力，右部短撇作短竖，亦不透横画，两横有细微变化，竖弯钩笔法平实，不夸张，不放纵。

"报"字左部横画以上笔画对称，布白均匀，下竖作撇，笔画粗重有力。右部竖画上部顶出，纵波有颜体楷意。

"举"字上部左右两竖下部收紧，两边的三短横取斜势，中间"与"字横画亦向右下斜；长横左重右轻，撇和纵波稍开张，下部横画写短，不与两边靠近，中竖有如擎天柱。

"嵯"字山部笔画正直，结构小巧且上靠；差部点取斜势，笔画注意轻重变化，长撇向左特伸展，与山部呼应，安排奇妙。

"醪"字酉部笔画、布局平正，结体紧凑，右部与"谬"字同。

"欢"字左部上作省改，两"口"字稍有变化，佳部布白内紧外宽，重心平正；欠部总取仰势，下撇几乎作竖，波画稍纵。

"殷"字左部撇（竖）与横画均取斜势，横画几乎成平行状，竖画重，遒劲有力；右部撇作短竖，乙作横折，又部分笔作三横，撇画圆转，波笔劲直，波势不显，总体上部收紧，下部舒展。

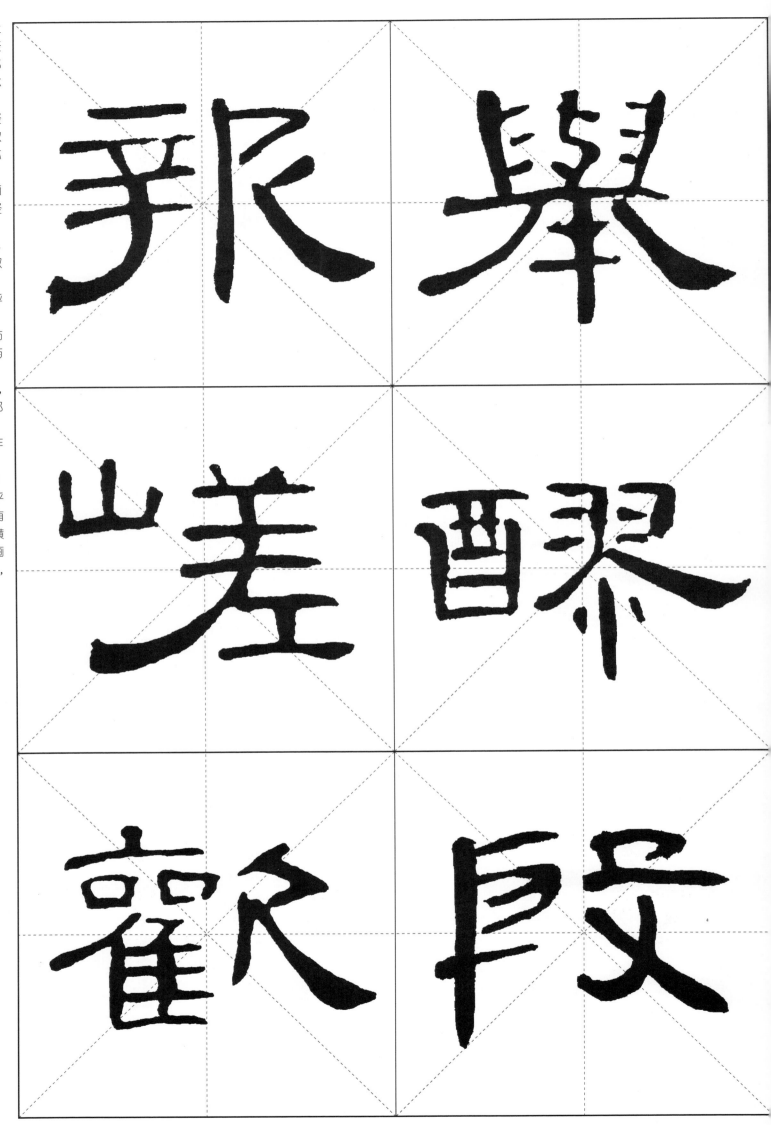

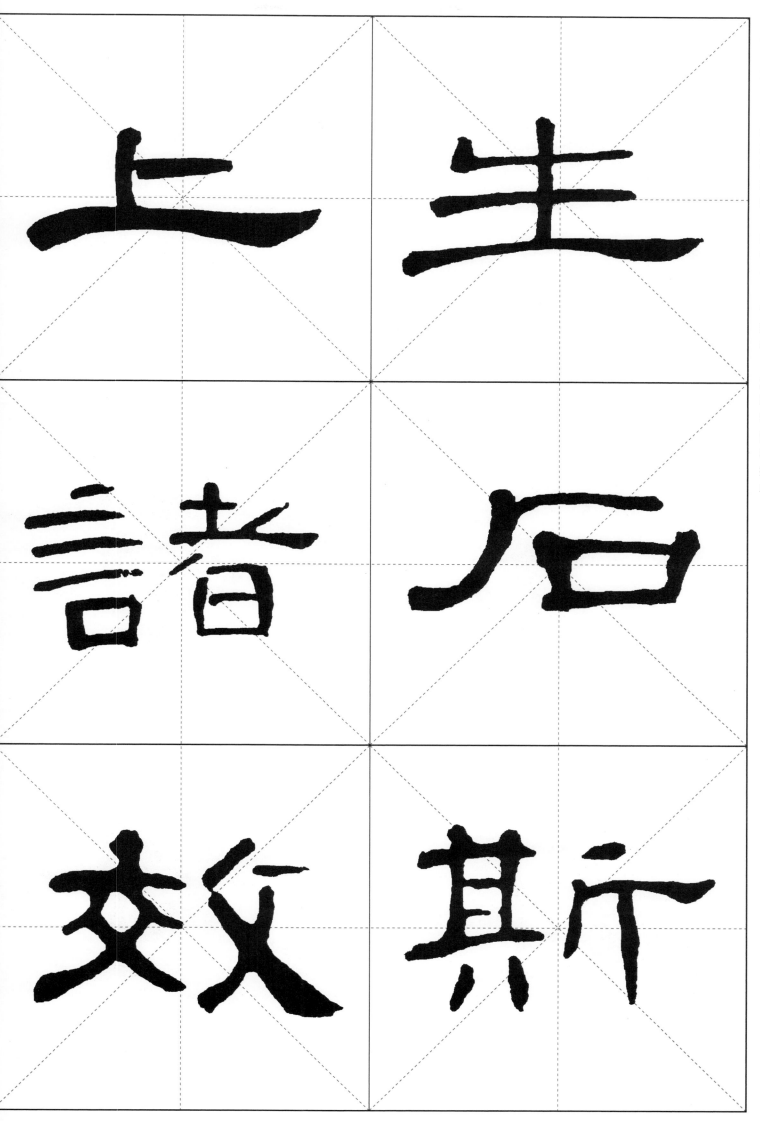

形体扁平 以横取势

汉碑字体多是以横取势,尤以《曹全碑》突出,其高与宽的比例一般在1:1.3到1:1.4之间,但有些笔画简单,结构又能横向发挥的字形,这种扁平体势表现得更为强烈,其高和宽的比例可以夸张到1:2以上,如"上""生"等字。

"上"字特扁。竖画稍向左弯,底横长而粗,起笔带方。"生"字三横逐次加长,呈梯形摆布,笔画匀适。

"诸"字看似疏朗,然疏中有紧,言旁上点和下"口"靠右,而者旁上竖偏左,两者配合使整个字疏而不散。

"石"字撇接横的起笔,把大片空间让给口部。口部上靠,以得隶书扁平态势。"效"字交旁较宽,用笔圆浑;攵旁较窄,用笔偏方。"斯"字左长右短,其部下两点比较直长,斤部上撇短小疏朗,与左下两点呼应。

主笔突出 尽情发挥

　　《曹全碑》主笔突出明显，受字形扁平决定，主笔一般是一字的一横、一撇、一捺或是竖钩、竖弯钩等，也有撇捺同时作为主笔的。主笔都比其他笔画粗长。主笔可以在字的上中下或左中右，因字而定。如本页上两字主笔在下，中二字主笔在上，下两字在中。在同一字中，相同的笔画只能有一笔作为主笔，即所谓"蚕不二设，燕不双飞"。

　　"且"字呈对称性，两竖下部靠中，四横之间布白均匀，内二横不靠右竖。"臣"字第一横和第一竖收笔都较尖，底横向左伸出。"西"字长横起笔"蚕头"明显，逆入向下突出，后段"燕尾"下压。下四竖分出三个小方块，内窄外宽。"百"字中撇化为竖，整体用笔带方，圭角明显。"母"字上部较圆转，中横提按强烈，两头重中间轻，内两点呈三角形。"甚"字上紧下松。下面四笔，各自独立，互不相连，内两点形态各异。

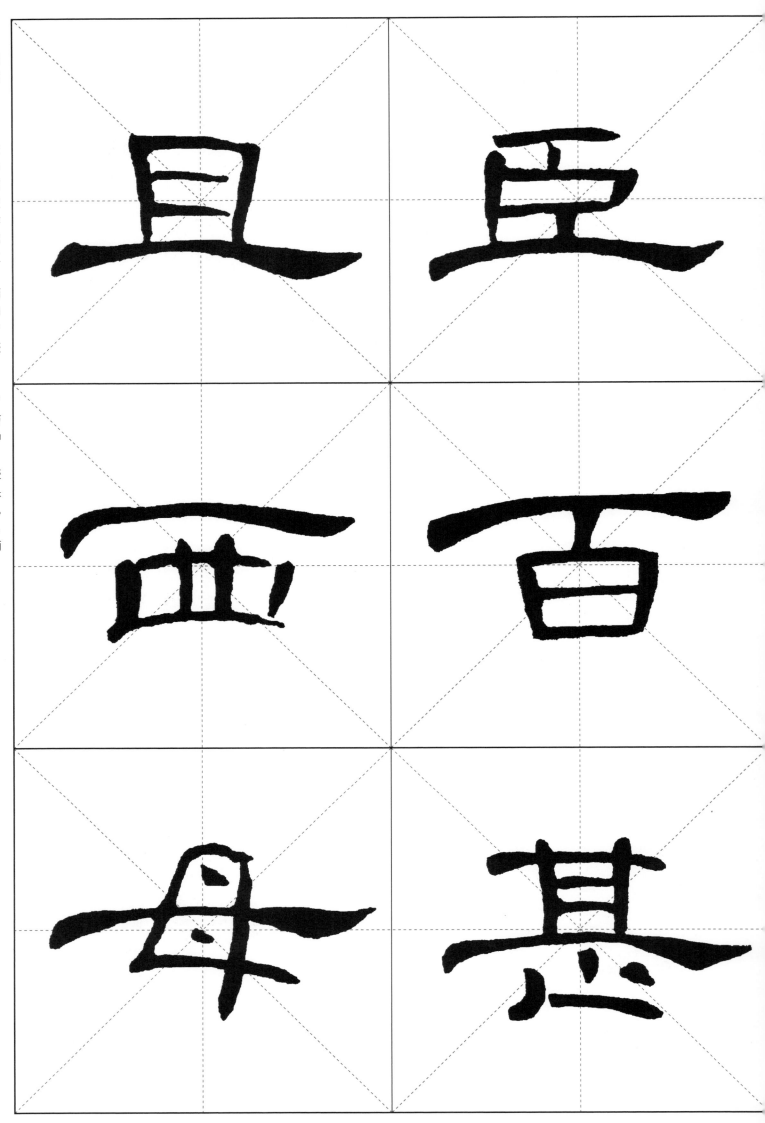

40

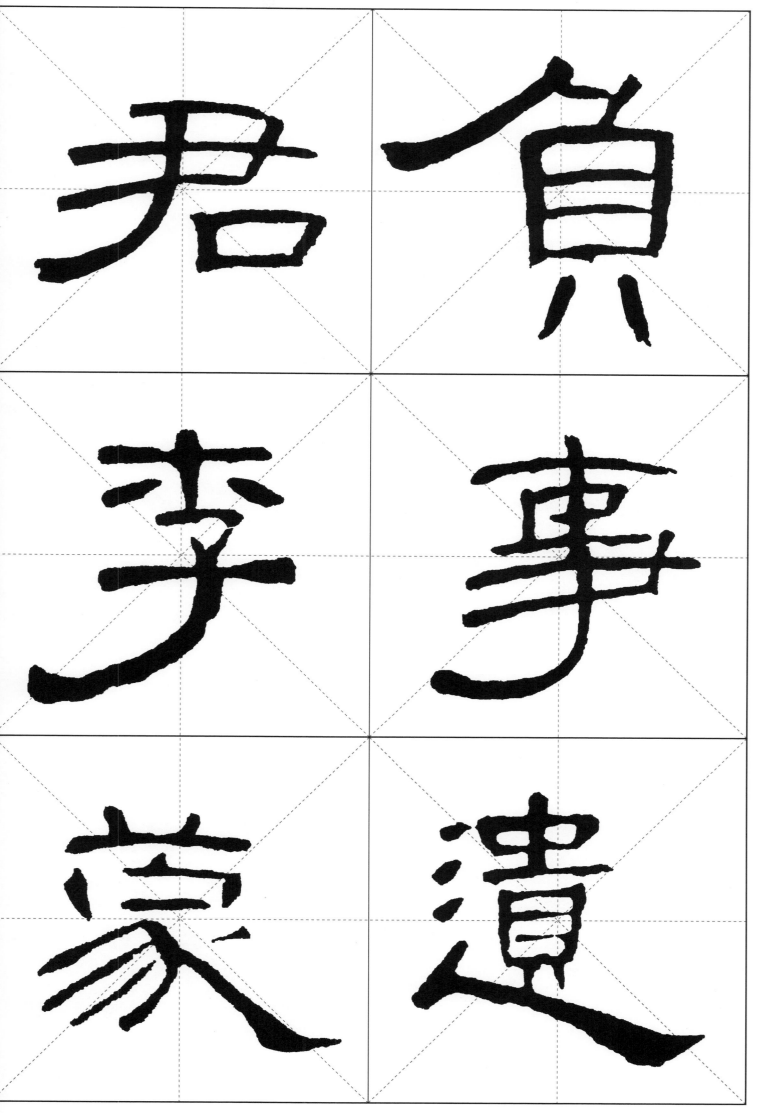

　　"君、负、李、事"主笔皆向左伸展。"君"字底线平，三横一撇依次向左伸长，口部拉扁偏右，使字形似金字塔般稳实。"负"字把上撇作为主笔向左伸，目部四横布局均匀，下两点收紧，形如八字。"李"字上紧下松，木部撇捺收缩，让子部弧钩伸展，主笔粗壮。"事"字上横各横长短、轻重、方圆均有不同，要注意辨析。该字上横长，中部缩，下部再次展开，有一种字形上的节奏感，竖钩弯度大而圆。"蒙"字草头两竖不穿过横且向上开口，中间宝盖两垂相向，左边不与横接，左三撇与弯钩均匀向左下方排出，中间两撇写得长且直，右边撇捺犀利有力，捺为主笔。"遗"字左上密集紧凑，主笔波画向右下舒展，捺笔粗重，以求整个字的平衡感，似乎体现出一种杠杆原理。

两边伸展　内紧外松

　　隶书的结体往往向两边伸展，像"八"字那样左右开张，所以隶书又叫"八分书"，《曹全碑》在这方面更为明显和夸张。左右伸展主要是运用主画横画和撇捺画来表现，通过主画的左伸右展达到"八"字态势。"八"字态势可以分别出现在字上部、中部和下部。主画向两边伸展，其他笔画相对缩紧在内部，给人以一种内紧外松的感觉。

　　"合"字捺从撇的落笔处捺出，比较斜直，人部在适当压低拉开，中横左大右小，左接右断，口部写扁，呈倒梯形。"令"字人部拉开，下部收紧，典型的内紧外松，竖画对正人部的交叉处。"本"字先写大部再写十部，下横靠上，竖画圆浑有力。"丞"字呈对称性，上横粗且拱，下横细而平，撇捺左右张开，像雄鹰展翅。"美"字上紧下松，上两点紧靠横，头尖，中三横排列均匀，稍细；撇捺在底部伸展，撇粗；中两点从左到右，一小一大。"惢"字比部紧缩，必部放开。比部两"匕"，同向排列，如龙舟健儿竞渡；必部与楷书写法不同，戈钩已变成捺。三点顺序，先中再左后右，相互顾盼。

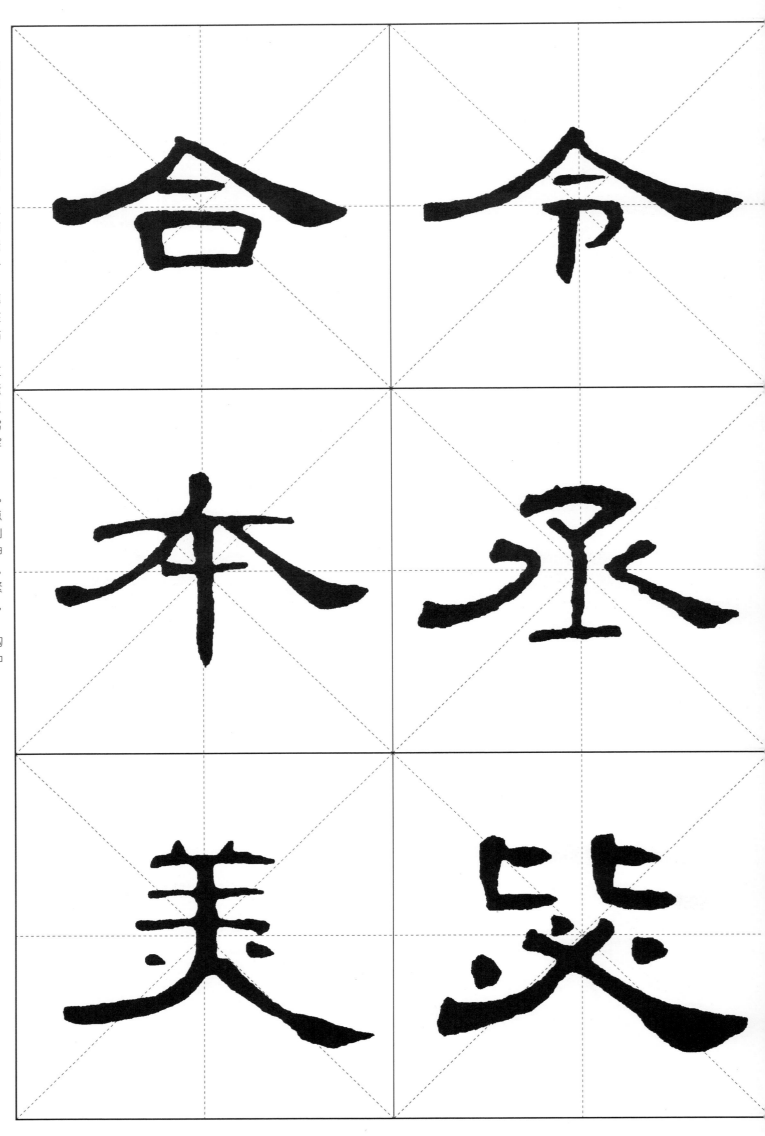

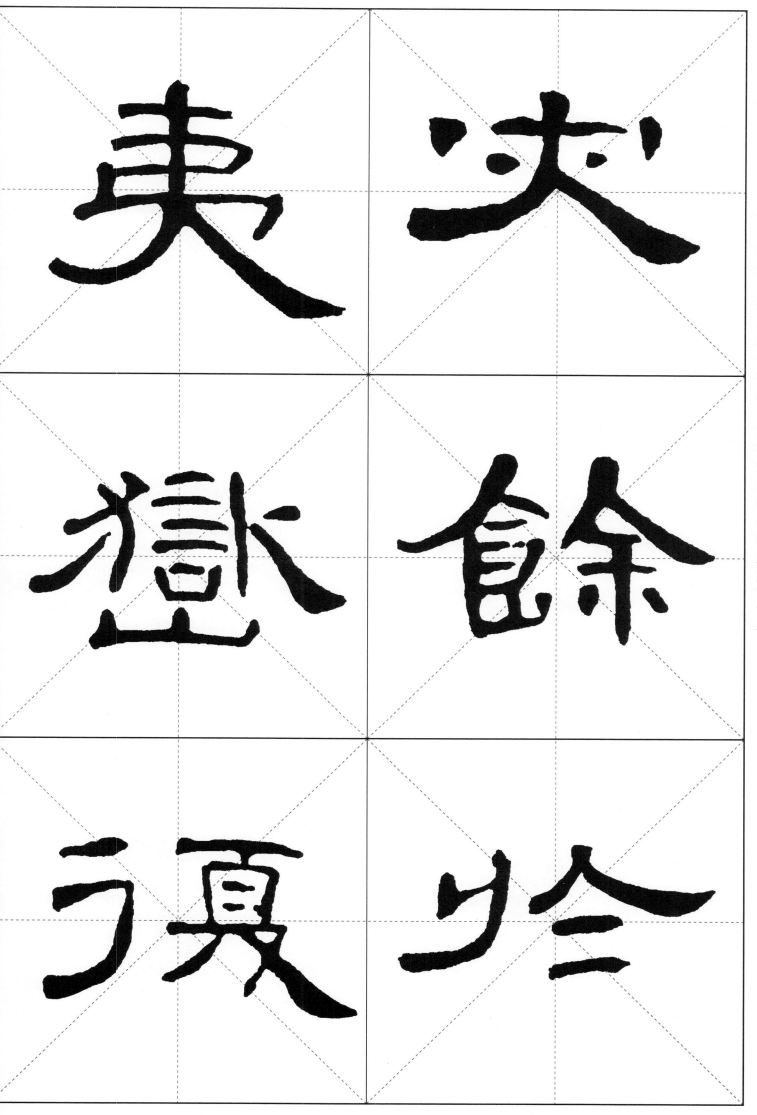

"夷"字从上到下，层层展开，一、二、四横依次加长，笔画取方笔多，右边两折笔，均向内收，第四横向左伸出；撇画先直后弯，捺画从交叉处直泻向右下，比撇画低；撇捺两笔一曲一直，形成左右回荡笔势，如峰回路转，畅而不滞。"灾"字整体特别扁，宝盖头两垂短粗，呈不规则的三角形，不与横相接（在《曹全碑》中这种笔画较多）；中两点收紧，左大右小；撇与横相连，笔画粗实，捺画从撇的弯处轻快捺出。"岳"字字形总体上呈对称性，但两边又有所变化，撇捺两边对应张开，山部三竖写得特别短，该字的大部分笔画均取圆笔。"馀"字两部分均等布局，两撇都用尖尾短撇，一收一放，左右两部分笔画之间要穿插避让。"复"字左右两部适当拉开，中间留空，双人旁上撇尖圆，下撇方重，竖弯粗壮舒展，右边上部提笔涩行，框内两横不与竖接，使字密而不挤，空灵古朴，右下撇捺右移，与左竖弯呼应。"於"字左旁竖折收缩，竖弯左展，右旁捺笔右展，两横收缩，左上与右下，左下与右上互相呼应，参差变化，结构巧妙。

布白均匀　重心稳定

一字之中，各笔画间的留空（布白）都要大致均等。笔画少，空隙就大（如"白"字），笔画多，空隙相对减少（如"马""养"字）。布白均匀有时体现在横与横之间，点与点之间（如"马"字），有时体现在竖与竖之间（如"州"字），此外还可以体现在其他笔画之间（如"嘉"字下部）。隶书虽然左右发挥较多，但中宫部分则布白均匀，以稳定字的重心。

"白"字撇化为点，靠字的中部，左右两竖均取圆笔，向内收，折笔已一分为二，分别写成横和竖，但笔断意连，中间一横不与两竖相连。"马"字笔画横细竖粗，以方为主，瘦硬有神。下四点呈放射状排列，上方下尖，布白均匀在该字中得到充分的体现。

"州"字左中右三部基本一致，只是上部逐次稍有增高。该字属相向排列笔势，要写得统一有序，宜如群仙赴会，飘飘然驭风而行。"养"字横画较多，宜写高些。横画同笔求异，在长短、大小、俯仰上注意变化。该字中部笔画写轻写小，且互不相连，避免拥挤。"秦"字具有对称性。上竖与下竖对准，两边一分为二。该字从上到下，层层展开，至撇捺尽情处再作收敛，把禾部缩写在空档处。"嘉"字由上下四部分组成，为避免写得过高，各部分要压扁些。此外在各部分的长短宽窄上要有缩有伸，避免呆板。

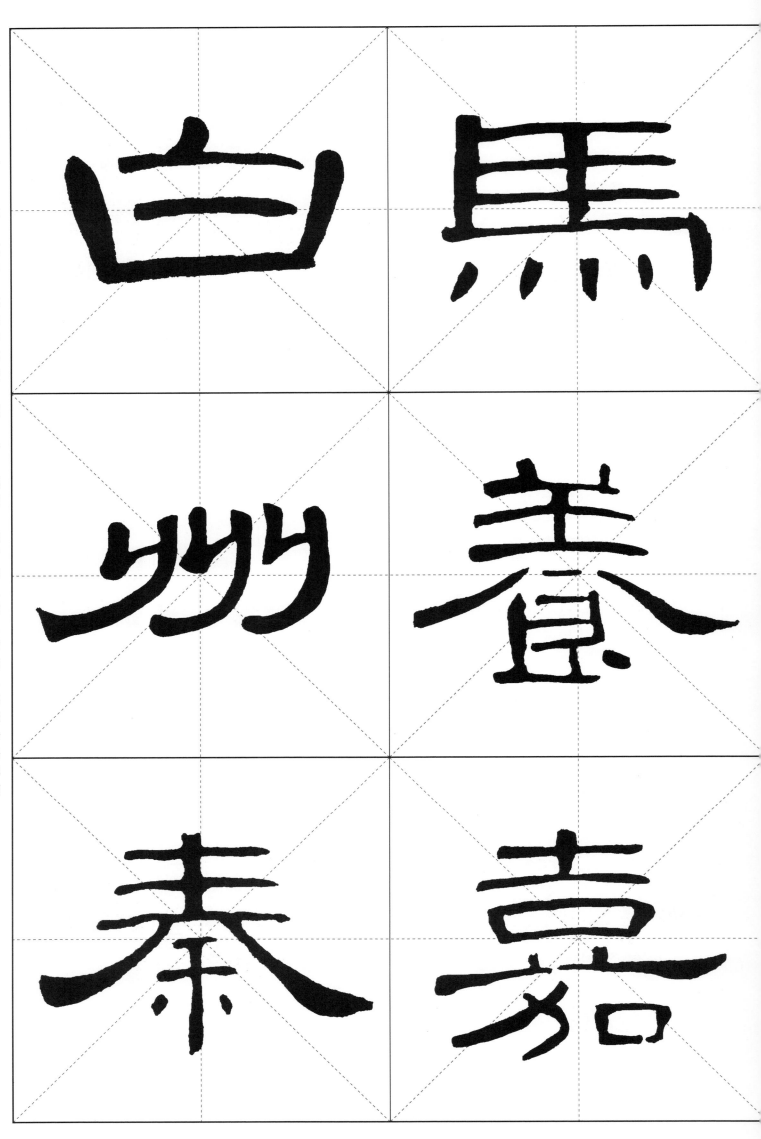

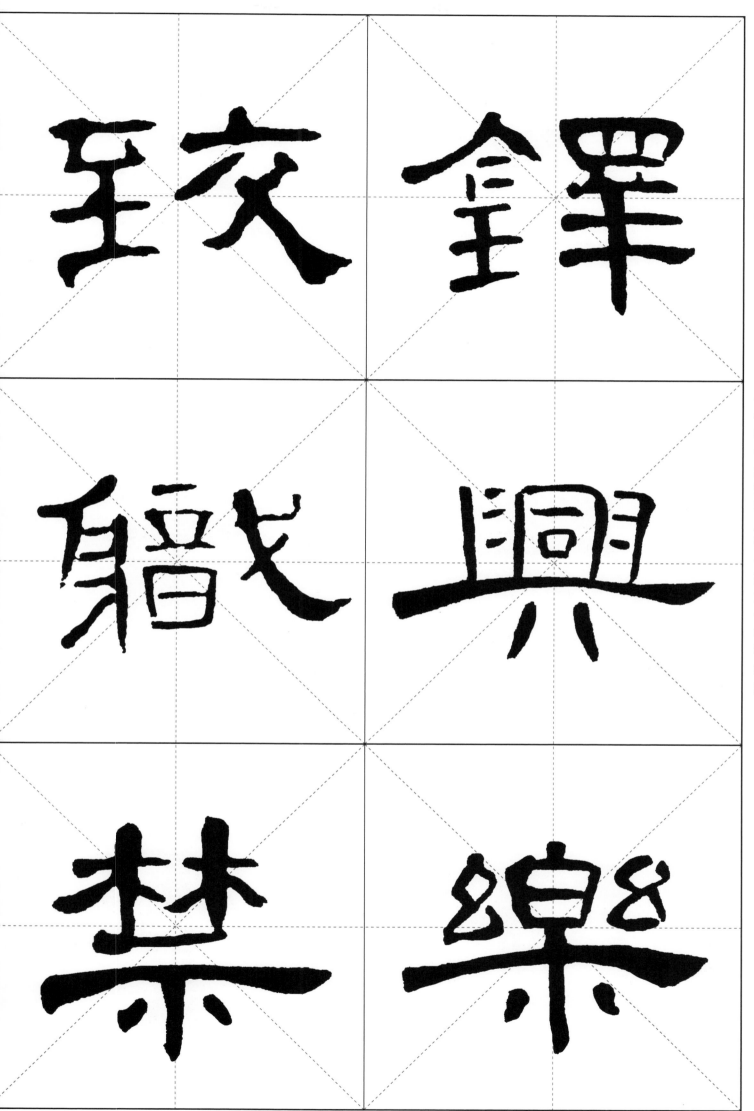

隶书笔画的一个特点是横平竖直，其横画大多呈水平状态，所以结构上容易平齐规整。在左右结构及左中右结构的字形中这种特点表现得最为明显（如"致""铎""职"等字）。在上下结构的字形中，重心始终保持在中线上，左右笔画平齐均布，呈对称排列（如"兴""禁""乐"等字）。

"致"字左右两部基本齐平。左部约占五分之二，右部约占五分之三。左部四横布白均匀，底横逆锋落笔后下沉，形成弯头。右部与左部大体齐平，下撇一撇三曲，较短，捺笔劲直，较长。"铎"字左小右大，金旁撇伸捺缩，让右。右上四部呈倒梯形，方中有圆，四小竖收笔尖细，下三横均匀排列，长竖粗壮。"职"字左中右均匀结构。笔画上中虚（细）、旁实（粗），横轻竖重。"兴"字以直中线对折，两边对称。上部笔画多，宜轻宜松，下部笔画少，宜重宜紧，中间一长横，顶上盖下，把上下连为一体。"禁"字林部干大枝细；两横上仰下俯一轻一重；下小部紧凑，两点互相迎合。整个字对称均匀，和谐统一。"乐"字白部化撇为竖点，与下竖对正，以此为重心，两边对称写来。

穿插错落　参差变化

　　隶书中并不是所有的字都是平齐规整或者对称的。有些字根据其笔画的特点，采取穿插错落、参差变化的写法更能表现字的美感。《曹全碑》在左右结构的字形中常以变化彼此间的高低位置（即错落）来结字，如"峨""故""获"字是左高右低，"黔"字左低右高。另外当左右结构出现撇捺或横画时，往往容易抵触而产生矛盾，此时笔画之间就应穿插挪让，以求化解矛盾，避免冲突。如"获"字的撇捺；"祖"字的点和长横；"黔"字的折与捺，"参"字的中部与上部。

　　"峨"字山旁用方笔，写在左上角，我旁左高右低，以圆笔多。捺画粗重向右下角伸展。"故"字左紧右松，古部斜向右，反文旁下撇弯向左，两边迎合，呼应有神。"获"字左部缩在左上方，右部插落右下方，两弧弯一上一下，一小一大，虽同向排列，但错落有致。"祖"字示部五画，笔笔独立，但笔画聚向中间，形散而神合。左右两部，穿插挪让，浑然一体。"黔"字竖重横轻，黑部横与横之间，点与点之间布白均匀。今部撇缩以让左，捺画右展以取势，下两笔由于笔画少，所以写得特别粗重。"参"字取篆意写法，三个折点写成三个不规则的三角形，中下方留空，让人部插上来，而小部又插到人部的下方，整个字显得紧密协调、和谐统一。

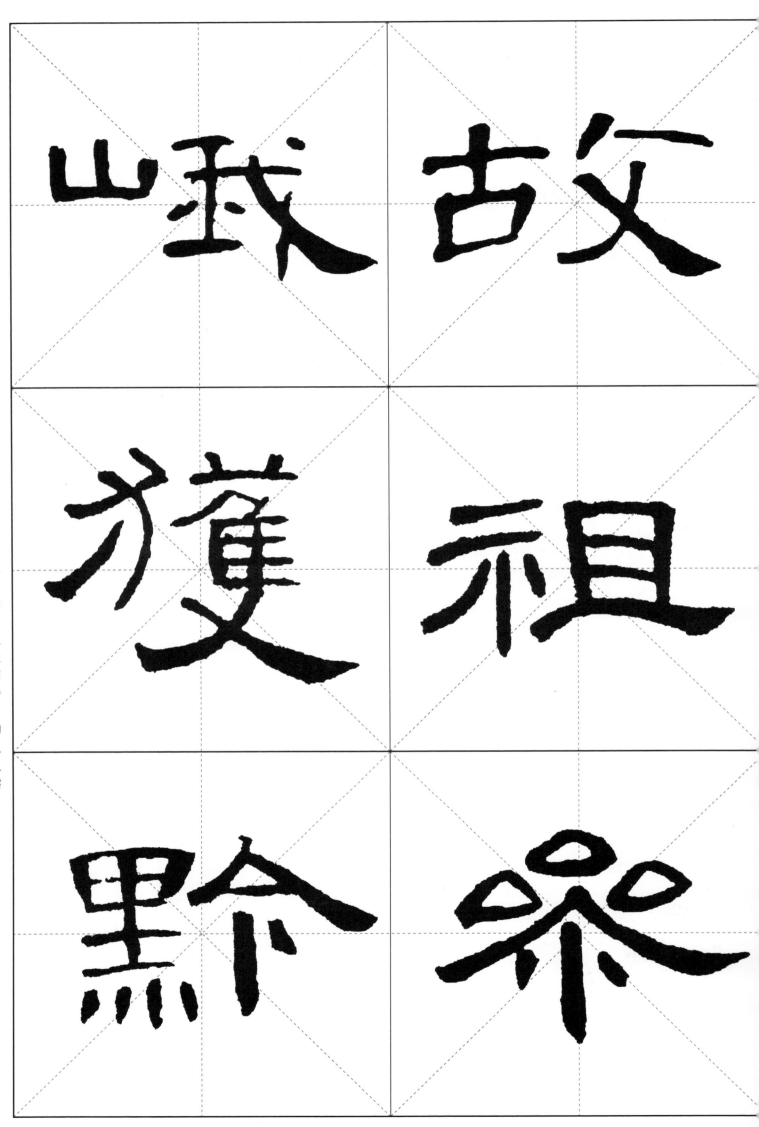

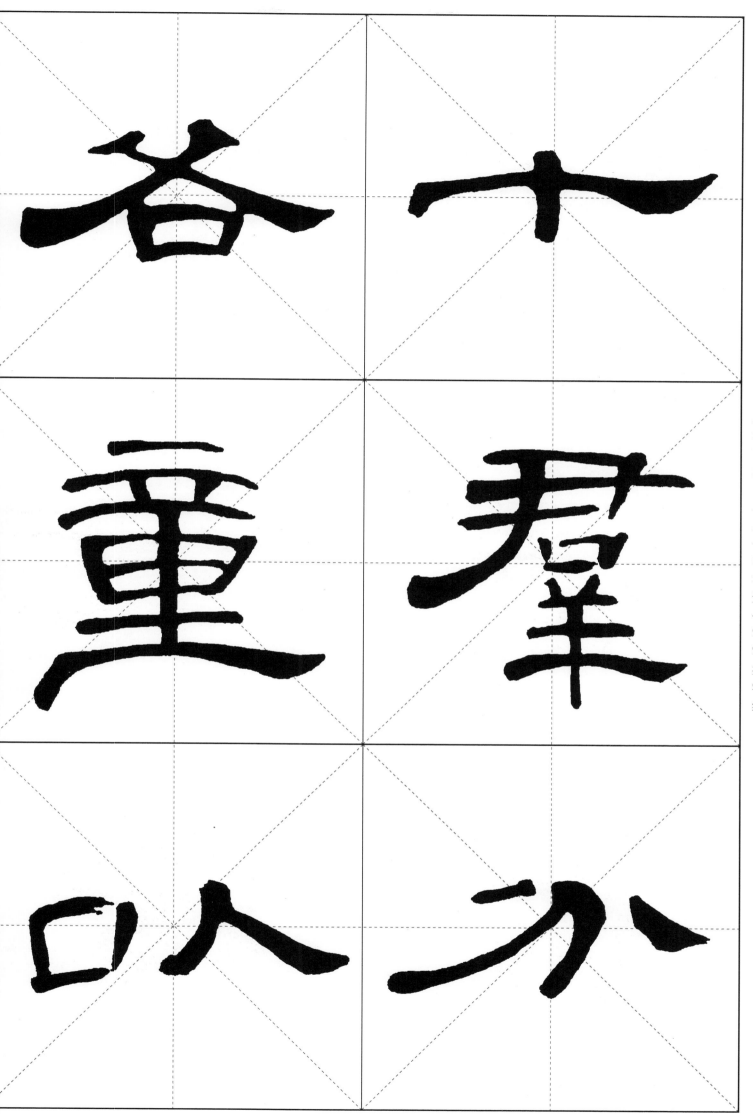

　　隶书字形虽然以扁方为主，但并非千篇一律，机械地一成不变，而是因字立形，顺乎自然，或扁，或长，或方，或圆，或以斜取势，使字各得其所。横画少的字一般写扁，如"十"字；横画多的字，一般写长，如"童""群"二字；有些笔画简单的字写小，如"以"字，有的字有斜的笔画，写成斜势，如"分"字。

　　"各"字上部撇与折撇分开，中部撇捺拉宽，口部紧顶撇捺。"十"字横特别长，顿挫明显，提按分明，防止笔画简单而呆板。竖特别短，长宽比例突破 1∶3。"童"字横多，字形宜长且笔画轻细，注意横画的长短变化，底横突出。"群"字属偏旁移位写法，改左右偏旁为上下结构。上尹部写得较宽，撇画作为主笔之一，向左弯出，撇尾重按。中间口部写小，羊部三横，从短到长，后一横作为副主笔，略向右伸，与上撇错位张开，遥相呼应。"以"字写扁写小，右边作"口"，斜向左；右边撇短，弯向左，笔画简单，但顾盼有情。"分"字八部写短写开，左轻右重，捺画写低些。刀部横折化为圆曲，撇为主笔，长伸向左，整个字如冰上健儿，张臂舒腿，给人一种强烈的动态美。

字形有异　古今有别

《曹全碑》中有一些与今天使用的标准字形不相附的字形，究其原因主要有三种：一是隶书中保留了若干篆书结构，如"桃"（桃）等字；二是隶书往往省略笔画，如"鼎"（鼎）、"寡"（寡）字；三是隶书中使用有当时的俗体字或异体字，如"丧"（丧）、"并"（并）字。这种字在使用时要谨慎。

"桃"字木旁横平竖直，撇捺缩短。兆旁取篆意，先写竖捺，再写两边对称部分，用笔宜圆浑老辣。"鼎"字上四横和下四竖均匀排列，两边对称张开，两点轻轻点出，有画龙点睛之妙。"寡"字对照现写法省去了许多笔画，宝盖头写大，盖过下部。下五横写细写轻，且大部不相连，下四点以圆尖短竖写出。整个字简洁清爽。"丧"字上紧下松，底横粗长，把上位稳稳托起。"并"字即把原不相连的中部两点（并）拉长与上下相接。此字上部写紧、写均匀，笔画瘦硬有力，底横两边舒展，弧拱幅度较大。"福"字笔画袭篆书写法，左部写窄，右部较宽。

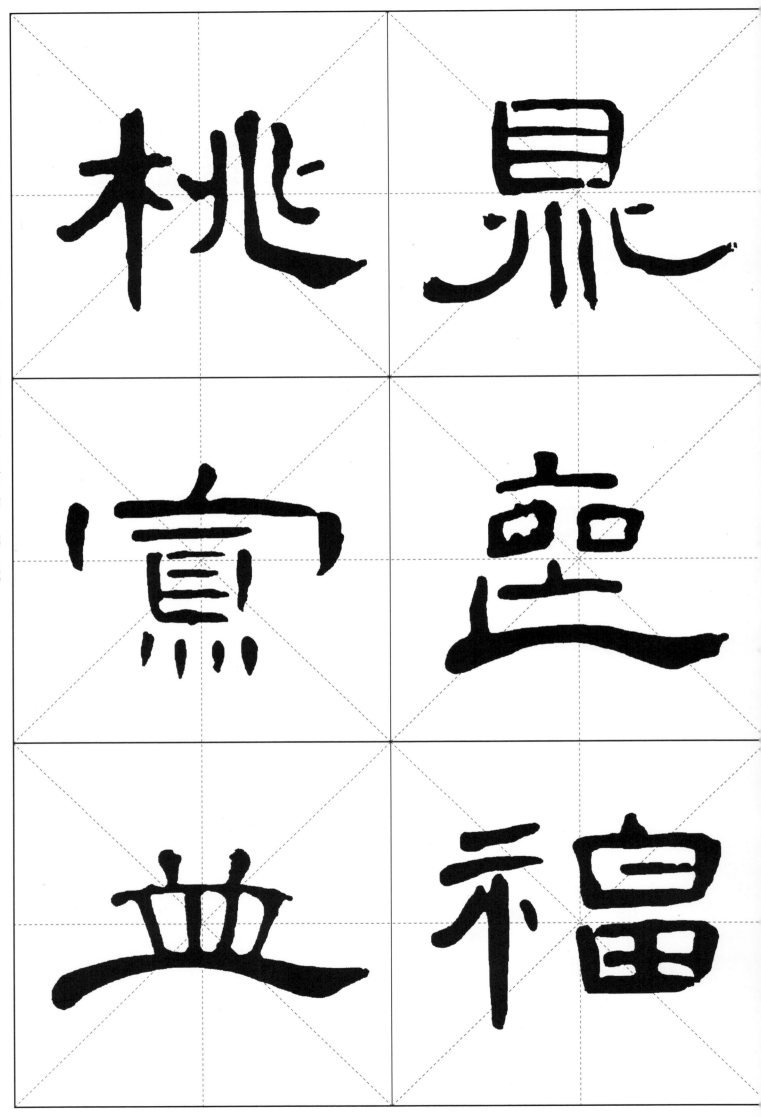

◎ 书法大字谱

汉《曹全碑》隶书技法详解

主编 陆有珠 编著 蒋启元 欧阳文炎

广西美术出版社